Basic
Painting

绘画的基础！
水彩技法入门教程

飞乐鸟　著

人民邮电出版社
北京

图书在版编目（CIP）数据

水彩技法入门教程 / 飞乐鸟著. -- 北京 ： 人民邮
电出版社，2024.2
　　（绘画的基础！）
　　ISBN 978-7-115-62249-5

Ⅰ．①水… Ⅱ．①飞… Ⅲ．①水彩画－绘画技法－教
材 Ⅳ．①J215

中国国家版本馆CIP数据核字(2023)第161270号

内 容 提 要

　　这是一本专为初学者设计的水彩绘画教程。书中详细介绍了水彩的基本知识、工具和材料，以及各种实用的技法和步骤。作者以简明易懂的语言讲解了如何运用水彩绘制出具有立体感和丰富色彩的作品。书中包含大量的实例和练习，让读者可以跟随教程一步步掌握水彩绘画的基本技巧。同时，作者还分享了一些实用的创作心得和方法，帮助读者在创作过程中更加轻松地表达自己的思想和感受。无论是想学习水彩绘画的初学者还是有一定基础的爱好者，都可以从本书中获得丰富的灵感和技巧，提高自己的绘画水平。

　　本书适合自学绘画的初学者或想快速提升绘画能力的爱好者学习使用，也适合相关培训机构教学时参考。

◆ 著　　　　飞乐鸟
　　责任编辑　许　菁
　　责任印制　周昇亮

◆ 人民邮电出版社出版发行　　北京市丰台区成寿寺路 11 号
　　邮编　100164　　电子邮件　315@ptpress.com.cn
　　网址　https://www.ptpress.com.cn
　　北京九天鸿程印刷有限责任公司印刷

◆ 开本：787×1092　1/16
　　印张：10　　　　　　　　　　2024 年 2 月第 1 版
　　字数：180 千字　　　　　　　2024 年 2 月北京第 1 次印刷

定价：49.80 元

读者服务热线：(010)81055296　印装质量热线：(010)81055316
反盗版热线：(010)81055315
广告经营许可证：京东市监广登字 20170147 号

这是一本从自学水彩角度出发，为广大自学者量身打造的水彩入门教程。

全书分为工具选择、技法讲解、写生创作，真正做到让"下到零基础小白，上到写生创作达人"看了都有收获。本书从少女心、小清新的简单平涂风格到永山裕子式的光影变化风格，绘制对象从花卉、美食到风景、人物。每个阶段，都会呈现完整的作品案例，供读者学习和临摹。一步一步地渐进式学习方式，使读者对每一种技法都能学以致用，让读者的每一幅图画都更具作品感。

本书开篇还附有"给小白的计划书"，为还在迷茫中的自学者制定了一套清晰的水彩自学计划；在每个重点技法后面会总结大家的常犯错误，并在"自学误区"中，针对这些问题给出修改和避免的方法。

自学并不难，重要的是找对方法，有计划地进行学习。跟着本书一起，掌握实用的绘画技法，在绘画中建立自信，获得成就感吧！

前言

小白离高手有多远？

给小白的

自学计划书

	最终目标	现 状 （根据自己的情况填写）	与目标的差距 （根据自己的情况填写）
水彩基础技法 小练习 （自学时参考本书第二章）	熟练运用各种简单技法，绘制出不需要线稿的小习作		
从临摹开始 （自学时参考本书第三章）	跟随教学的细致步骤，临摹出相似的完整作品		
学会起形 （自学时参考本书第四章）	掌握起形的基本原则，快捷有效地画出线稿		
表现光影的完整创作 （自学时参考本书第五章）	用画笔描绘出充满光影与质感的作品		
写生创作 （自学时参考本书第六章）	运用所学知识，独立创作出自己的专属作品吧		

阶段 1	阶段 2	阶段 3	阶段 4	阶段 5	阶段 6
每天花20分钟足够啦！					
熟悉画笔的使用，学会控制掌握笔姿势与下笔力度	用最简单的点、线、面也能创作出可爱的作品	调控一种颜色的不同深浅度，画出简单小习作	学会混色，将不同的颜色相互混合，熟悉效果	向涂出的颜色中加水，制造出随性的水痕效果	用各种技法创作出清新简约的单幅小涂鸦作品
每天花1小时来练习吧，为你的上色打下良好基础！					
制作一张网格卡片，以便准确临摹出物体的比例	临摹已完成的作品，画出准确清晰且易擦的线稿	为线稿上色，用最简单的平涂法也能展现出多彩画面	通过水分调节颜色的透明度，并学会用叠色展现透明感	控制混色效果的面积，让水彩颜色乖乖听话	掌握湿画法进阶技能，成为一位控水达人
尝试以身边物品为对象进行起形，每天花0.5小时来熟悉吧！				哇，你好棒一	
勇敢地下笔，开始用线条描绘自己身边的物体	深入了解物体，以便描绘出正确的比例关系与透视效果	总结复杂物体的特点，并将其简化成方便上色的线稿	找出更多实物，进行大量练习吧		
平均每天花1~1.5小时来练习吧！你一定能成为表现光影、立体感的高手！					
了解物体在光中的投影，画出不同的表现效果	学会画暗部，以塑造出物体的体积感	学会留白，运用高光让物体更加突出和闪亮	进一步探索光影世界，描绘出空间感与时间感	区分出不同的质感表现，让笔下的物体更加真实	
平均每天花40~60分钟来练习，可以简单地写生，也可以进行复杂的长期写生，需要长期坚持哦！					
准备写生的基础知识，练习绝对色感，调出动人的色彩	收集照片，学会在照片中取舍画面，提取出重要元素	用渲染法为作品增加氛围感	开始进行实景创作，可独自创作出作品	利用一切机会写生创作，通过大量练习让自己的技法越来越成熟	完成

目录

第五章

打造水彩的光影效果 / 89

第六章

写生创作讲解 / 129

第一章

合适的工具
对创作非常重要

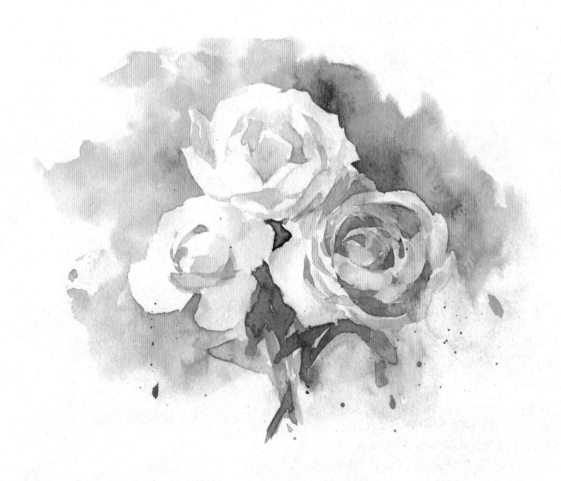

1.1 了解水彩画材的特性

学画水彩，首先需要从工具本身的特点出发，了解最基本的水彩画材的固有特性。本节将帮助大家对工具进行更清晰的理解和判断。

颜料

用于画面色彩渲染的水彩颜料，独有的几大特性会让画面的表现更有张力。初步认识这些特性的表达效果和方式，能让大家在以后的创作中，对颜料有自主的判断。

扩散性

水彩颜料涂在湿润的画纸上，会出现向四周扩散的效果。扩散性与湿画后的色块大小变化有关，并不能作为评价颜料好坏的依据。一般扩散性弱的颜料对初学者来说更易控制。

沉淀

水彩颜料中部分颜色会产生沉淀，出现特殊的肌理和颗粒质感，这是由于矿物原料有其特殊性。原材料好的颜料，矿物特征会更明显，但沉淀强的颜料不容易画出干净的画面，建议初学者谨慎使用。

扩散性

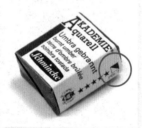

- ☐ 全透明
- ◪ 半透明
- ■ 不透明

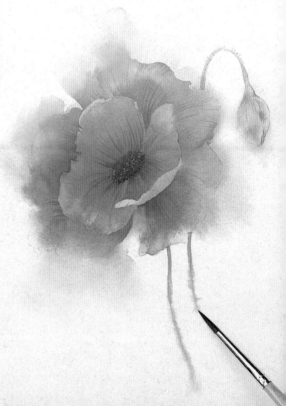

每种颜料根据原料不同，在透明性上会有区别，通常在颜料包装上会有标注，如上图的美利蓝管状和史明克固体，会用方形图块标示。原料好的颜料在全透明的表现上会更出色，初学者也更容易使用，画出干净好看的画面。

画纸

水彩画纸一般分为木浆与棉浆两大类，由于各自加工工艺的不同，画纸对于作画效果的呈现也有较大的差别。这两类纸适合不同的画法，你更喜欢哪种呢？

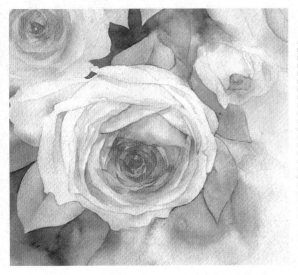

木浆纸（飞乐鸟·云雀）

木浆纸混色时过渡效果一般，但是显色效果很好，能很好地保留鲜艳的颜色。

加水会产生明显的水痕，适合制作特殊的肌理，扩散性适中。

颜色干后，用清水笔可以轻易擦去部分颜色，适合反复修改。

鲜亮的颜色

清晰的边缘

有趣的水痕效果

木浆纸由木质纤维制成，吸水性较弱，因此容易溢色。能产生水痕等特殊肌理效果，且有易洗色特性，所以不适合需要反复薄涂的画作。可以表现比较写意的水彩画，且价格便宜，适合初学者使用。

棉浆纸（宝虹·学院级中粗）

棉浆纸混色时过渡柔和，颜色之间的衔接很自然，显色略灰。

在半干的色块上加水，会出现较大的水痕。

颜色干后，用清水笔可以洗去颜色，但效果会比木浆纸弱一些。

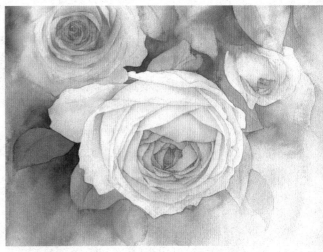

棉浆纸由棉花纤维制成，吸水性好，因此能够减少水痕出现，且有干燥缓慢的特点，可以用于刻画细腻、柔美的画面，适合有一定基础、常画复杂作品的用户。

柔和的色彩扩散效果

细节刻画细腻、有层次

颜色融合过渡自然

画笔

合适的画笔会帮助整幅画达到更好的效果。熟悉水彩画笔的特性，就更容易选择出适合自己的画笔。

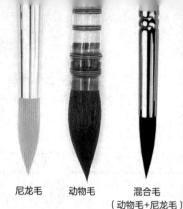

尼龙毛　　动物毛　　混合毛
（动物毛+尼龙毛）

画笔材质

水彩画笔材质主要有动物毛、人造毛和混合毛三种。动物毛画笔单一属性较突出，但是普遍价格较贵。人造毛画笔主要是尼龙毛画笔，它的弹性好，价格便宜，但容易磨损。由动物毛和尼龙毛混合而成的混合毛画笔，性能上得到了中和，且价格合理。

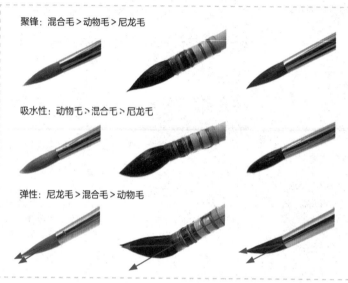

聚锋：混合毛＞动物毛＞尼龙毛

聚锋是指画笔在水分适中时笔尖的尖锐度，它影响着笔触的表现。聚锋效果最好的是混合毛画笔。

吸水性：动物毛＞混合毛＞尼龙毛

吸水性可以通过观察笔头吸水后的膨胀变化得到，它影响着用笔的连贯性。通过比较可以看出，动物毛画笔吸水性最佳。

弹性：尼龙毛＞混合毛＞动物毛

弹性可以通过观察下压笔尖后提起的恢复情况来判断。弹性最好的就是尼龙毛画笔，笔尖与笔杆的方向几乎无偏移。

画笔形状

圆头画笔，可用于铺设底色、刻画细节，能表现多种粗细的线条。一支 6 号的圆头画笔就可以大致完成一整幅画，适合绘制小幅画作。

椭圆形画笔，由于其独特的笔毛形式，能够在浸水之后膨胀两倍，同时聚锋很好，笔触有丰富的粗细变化。整个笔头的体积比圆头画笔更大，适合绘制大幅画作。

平头的画笔，形状规整，多用于大面积平整色块的快速铺色和湿画薄涂，适合超大幅的画作。

1.2 不同水彩品牌的挑选方法

了解画材的特性后，我们可以通过这些特性更加清楚地判断品牌间的差异。同时多认识一些市面上的工具品牌，方便之后大家深入了解。

颜料品牌

水彩作为一门有历史的西洋画种，国内的颜料似乎不太占优势。下面就来认识一下市面上评价比较好的几种颜料品牌吧！

常见专业水彩颜料品牌

1.温莎牛顿（Winsor Newton）——歌文
混色、透明性都不错，适合初学者。但歌文固体盒装不透明颜料较多，因此建议买管状颜料，性价比更高。
推荐指数：★★★☆☆

2.泰伦斯（Talens）——梵·高
颜色鲜亮，透明度较好，混色清透干净，扩散效果不错，性价比很高，非常适合初学者入手。
推荐指数：★★★★★

3.史明克（Schmincke）
是一个色彩比较淡雅沉稳的品牌。颜料颗粒细腻，透明性、扩散性较好，价格中等，适合学习进阶者。
推荐指数：★★★★★

4.飞乐鸟弯水彩颜料
一款固体国风水彩颜料，半干质地，蘸取更容易，扩散性强，混色自然，能满足多场景的绘制使用。
推荐指数：★★★★☆

5.丹尼尔·史密斯（Daniel Smith）
矿物色颜料非常受欢迎，一些特殊沉淀颜色可以做出独特的纹理，质地细腻，扩散性佳，但价格相对较高。
推荐指数：★★★★☆

6.鲁本斯
鲁本斯颜色鲜艳浓郁，扩散一般。虽然颜色调和后容易变灰，但较高的性价比非常适合初学者。
推荐指数：★★★★☆

固体&管状水彩颜料

同品牌同等级的水彩颜料有时候会有固体和管状两种形式。其实两种形式的颜料本身差异不大，固体是为了更方便携带，而管状因为密封一直保持着水分含量，使用起来会更加方便。

画纸品牌

画纸是水彩画最重要的呈现媒介，也是消耗度最高的画材。选择合适且专业的水彩画纸作画，能让你的画面效果事半功倍。一起来认识一下各类水彩画纸吧。

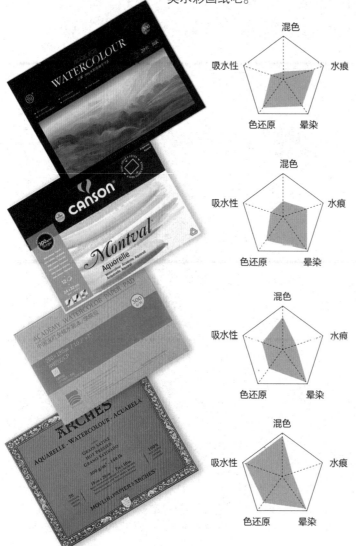

飞乐鸟·云雀（木浆）

飞乐鸟云雀画纸由优质的木材纤维制成，有着木浆纸典型的易洗色、易出水痕等特性，同时也有反复磨蹭不起球、干燥缓慢的特点，非常适合初学者使用。

康颂·梦法儿（木浆）

梦法儿是康颂旗下的木浆纸，显色还原，晕染效果非常柔和，同时也能制作出非常特别的水痕效果，但纸面上胶不太均匀，有时会有不易上色的情况出现。

宝虹·学院级（棉浆）

宝虹是国产的棉浆画纸，显色略灰，但混色效果良好，干燥速度快，总体来说表现非常沉稳，有棉浆纸的特性，价格在棉浆纸中也相对便宜，是性价比较高的画纸。

阿诗（棉浆）

阿诗水彩纸几乎没有短板，且能适应多种画法，不仅晕染柔和细致，还能够展现丰富的细节层次，但昂贵的价格也让很多人望而却步。建议有一定基础，追求高质量画面效果的小伙伴购买。

克数&纹理&纸色

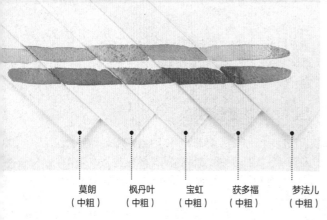

莫朗（中粗）　枫丹叶（中粗）　宝虹（中粗）　获多福（中粗）　梦法儿（中粗）

画纸的克数代表水彩纸的厚度，克数越大，纸越厚。克数大的纸在被水打湿后不容易皱，相对价格也会更高一些。

购买水彩纸的时候还会有纹理的选择，一般分为细纹、中粗和粗纹三种。细纹适合绘制线条细腻的精细画面。中粗适合绝大多数题材，对水彩的技法有更强的表现力。粗纹的纹理非常明显，一般用来表现风景画。

通过左侧图对不同品牌、不同克数但相同纹理的画纸对比，会发现克数基本上看不出变化，但同为中粗，纹理还是会有些不同，而且纸色也会有一些较明显的差异。

画本种类

相比散纸，绘画时更常用到的是画本，因为它能够将作品妥善地归类，也能规整画纸。根据不同的装帧形式，画本也可以分为很多种类，一起来看看吧！

线装本

精致好看，可以平摊。对折锁线装订的内页，既能绘制单页小插画，也可以轻松创作跨页的大场面。硬壳的封皮能够提供很好的支撑，方便外出写生。

铁圈本

有点像活页手账本，可以自己打孔添加内页，方便收纳。但活页本一般有一定的斜度，并不是很适合直接在本子里画画。

风琴本

整个本子由一张纸折叠而成，有点像古代的奏折，可以绘制长卷。适合构图能力强大、有一定功底的小伙伴。

四面封胶本

四面封胶本是纸张的四边都被刷胶固定的本子，相当于裱好的画纸，可以直接创作。水再多也不怕纸张起皱，是对初学者来说最方便的画本。

画笔品牌

常见专业水彩画笔品牌

飞乐鸟
国产品牌，以混合毛与动物毛为主，弹性较好，价格实惠，对新手非常友好。
推荐指数：★★★★★

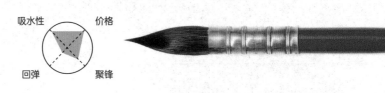

阿尔瓦罗
澳大利亚品牌，以"红胖子"系列而出名，蓄水优秀，适合大面积上色。
推荐指数：★★★☆☆

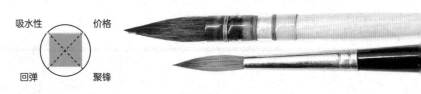

达芬奇
德国品牌，以动物毛为主，做工与品质皆上乘，但价格也相对高。
推荐指数：★★★★☆

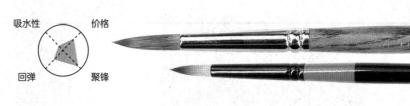

华虹
韩国品牌，以尼龙毛为主，吸水性一般，但弹性佳，颜值高，整体不错。
推荐指数：★★★☆☆

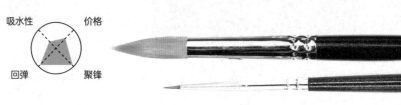

新概念
日本品牌，同样以尼龙毛为主，具有韧性好、易聚锋、价格实惠的优点。
推荐指数：★★★★☆

画笔的收纳

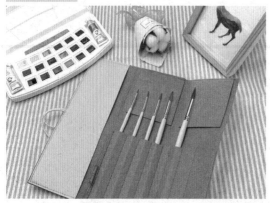

有小挡布的笔袋对笔毛保护更到位。

密实的缝线让笔帘更耐用。

在绘制时，我们不可避免地会用到多支画笔。此时，可以选用一些好看的笔袋进行收纳，不仅可以妥善保护笔尖，也方便外出携带。

1.3 除了纸、笔、颜料还需要什么工具

除了画纸、画笔、颜料这几样绘画必备工具，还有一些辅助工具也不可或缺。了解辅助工具的使用方法可以帮助我们更好地完成画作。

1.笔盒

多在家中使用的储笔容器，不会挤压到笔尖的方形塑料盒。但要记得放入前，将画笔晾干，避免密封受潮。

2.橡皮擦

在选择橡皮时，一般会备两块，一块是硬橡皮，能将线稿擦得很干净；另一块是可塑橡皮，可以在上色前减淡线稿痕迹，而且不伤画纸。

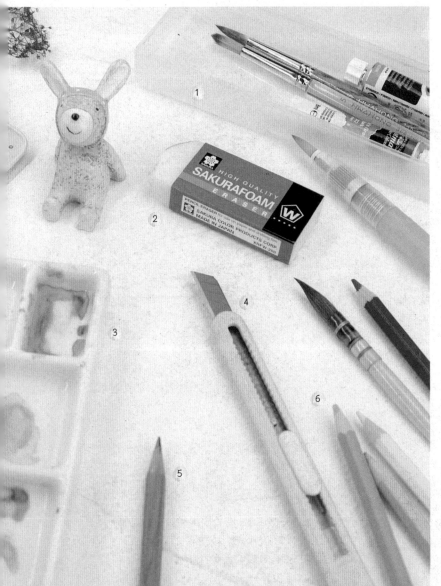

3.调色盘

选购带有多个分隔的调色盘。这样可以在调和不同颜色的时候有固定的调色区域，调和的颜色会更干净，同时也可以减少清洗调色盘的次数。

4.美工刀

可以用来削铅笔、裁剪画纸。最好准备两把，因为削铅笔时铅灰会沾在刀面上，每次清理很麻烦。

5.铅笔

用于绘制线稿，一般选择较软的2B铅笔，以利于擦改，并且不会伤害纸张。可以选购市面上常见的马可铅笔。

6.水溶性彩铅

水溶性彩铅也可以用于绘制线稿，不容易出现铅灰，同时遇水会简单溶解掉，让画面更加干净。

纸胶带

用于固定画纸，应用于水分较少的画作上，同时也可以为画作留下整齐的边缘。

水胶带

用于湿画裱纸，保证画纸在被大量清水打湿后，依然保持平整的状态。

留白胶

可以获得更好的留白效果，配合蘸取了肥皂水的画笔，能够画出非常精细的留白色块，适合绘制花纹等复杂留白。

洗笔筒

在绘画过程中用于清洗画笔。要想画出干净的水彩画，洗笔用具也是不可缺少的。

纸巾

可以吸取笔中多余的水分，控制水量，调出想要的颜色，或是制造一些特殊画面效果。在后面的章节中会讲到纸巾制造的特殊效果。

白色墨水

白色墨水的覆盖性比水彩中的白色颜料更强，适合撒点、高光等点缀色块的绘制。

制作肌理的工具

在绘画过程中，还会用到一些辅助的小工具制作特别的肌理效果，让画面效果更加出彩。

盐粒，在画面上的颜料未干时撒上，就能产生盐花。

喷壶，能产生丰富细腻的喷溅效果，可以用于背景氛围的制作。

天然海绵，有着丰富的、不规则的孔洞，制作出的肌理非常适合表现毛茸茸的植物。

1.4 选择一套合适的工具

考虑水彩颜料的使用感与价位两方面，为大家推荐两套不同场合方便使用的水彩工具。大家可以根据自己的实际情况进行选择，并不是只有价格昂贵的画材，才能画出好看的作品。

家用装

本书有一些简单的案例，可以先在木浆纸上多多练习，再转到棉浆纸上。因此，平常在家有较多练习时间的小伙伴可以选择这套画材。

便携装

固体颜料方便携带，创作和写生都比较便利。这里推荐性价比较高的梵·高固体水彩颜料。本书中的案例使用的也是梵·高固体水彩24色。

1.5 从熟悉颜料盒开始

拥有了自己的绘画工具之后，让我们首先从最基础的颜料蘸取开始，一步步学习如何使用颜色作画吧。

颜料蘸取

观察颜料盒，在纸上做出色表吧！注意，梵·高18色颜料盒的两侧还附加了两支管状的白色和灰色颜料。

将画笔在清水中充分打湿。

用湿润的画笔在色块上反复涂抹，将颜色融进画笔。

将颜料转移到调色盘中，来回调匀。

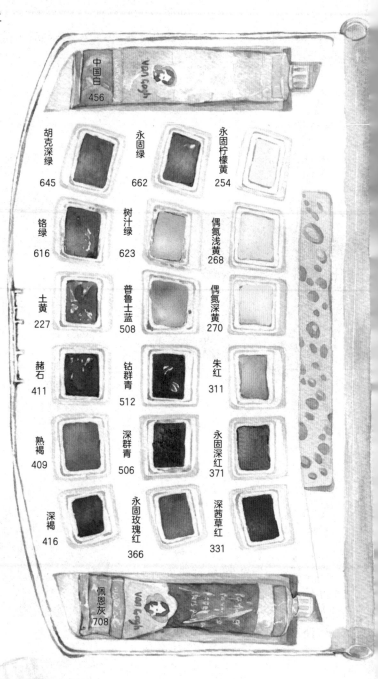

蓝紫色在绘画的时候使用比较多，每次现调有些麻烦，可以单独购买一支568号蓝紫色。

1.6 通过混色表发现新的颜色

色彩的融合渲染是水彩的一大特点。在没有学习调色理论的情况下，通过两种颜色最基本的混合就可以得到新的颜色及搭配。混合的颜色并不稳定，会在融合的过程中不停地变化，最后呈现出令人惊喜的效果。

混色方法

先用湿润的画笔蘸取黄色，调和后在画纸上涂出。之后将画笔在清水中洗净，蘸取绿色调和，从另一端涂至与黄色衔接。两种颜色自然融合后，形成混色的效果。

向右涂出

洗净画笔，蘸新颜色

注意事项

每次蘸取新的颜色前，一定要清洗干净画笔，这样才能准确地呈现两个颜色混合的色彩效果。

向左衔接

自然融合，形成混色

记录好看的混色

我们平时可以多做一些混色练习，遇到好看的颜色搭配，记录下来，可以用在我们的创作表现中。

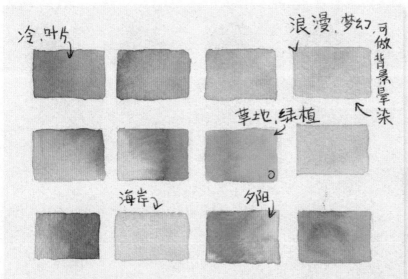

冷咧

浪漫 梦幻

可做背景晕染

草地 绿植

海岸

夕阳

天空与地面的反光都用粉紫与蓝色晕染，画出梦幻的雪景颜色。

1.7 水彩颜料色号转换表

本书案例是用梵·高20色来绘制的，我们给大家提供了部分颜料色号转换表。下面以鸢水彩颜料举例，也可以自制对比色卡。

001 鹅黄	254 永固柠檬黄	002 栌	227 土黄	004 柿	311 朱红
008 赤	371 永固深红	008 红梅	366 玫红	010 群青	506 深群青
011 靛青	508 普蓝	012 天青	512 深钴蓝	013 雀翎	616 铬绿
016 新柳	662 永固绿	018 伽罗	409 熟褐色	019 赭	411 赭石
021 烟岚	708 佩恩灰	024 皓白	108 中国白		

第二章

基础技法
打开学习之路

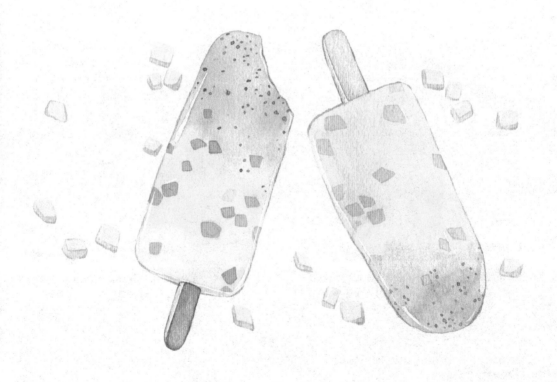

2.1 从基本的握笔开始学习水彩

拿起画笔还一脸懵的同学与无法克服下笔恐惧的小伙伴,和我们一起,只运用运笔技巧描绘出一幅点、线、面构成的好看画面吧!

运笔

在绘画之前了解如何握笔与运笔,有助于之后的绘制。

握笔方法

 距离近

 距离远

以小拇指为支撑点接触画纸。握笔位置靠近笔尖,更易控制画笔,适合绘制细节。握笔位置距离笔尖较远时,画笔活动范围变大,适合大面积铺色。

落笔位置

笔尖刻画

用笔尖部位下笔,能涂画出细节部分。适用于勾勒画面细线条和上色绘制小细节。

笔肚倾斜刻画

用带有些许笔肚的部位下笔,着色面积均匀而平整。适用于画面中大面积铺色。

运笔方式

 快速拖动

快速拖动画笔,画出的线条较直。由于速度快,容易在尾巴处产生空隙。

 上提　下压

变化下笔力度,使画出的笔触产生丰富的效果。

 匀速拖动

匀速拖动画笔,使画出的笔触细密,结尾与开头的宽度不会有变化。

 减轻力道

力度减轻,使运笔笔触逐渐变窄。

点和线

通过运笔可以掌握点和线的绘制方法,用它们组成最基本的画面。

点的画法

笔尖接触纸面,轻微地倾斜画笔就可以画出点。

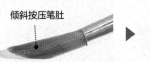 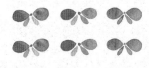

倾斜按压笔肚

带着少许笔肚按压纸面,形成形状均匀、清晰的雨滴状点。

用画笔以绕小圈的方法画出大一些的圆点。

点的变化

学会了基本的点的画法,结合起来可以画出更多好看的图案。

边缘点涂

在涂出基本的点后,趁湿用新颜色在点的边缘点涂,做出有颜色变化的点。

画笔绕圈画点

绕圈画点时面积画大一些,边缘轮廓可以不规则。之后在中心点上小点,可组合成好看的图案。

画笔向下按压

按压画笔画出一边的点之后,趁颜色未干蘸取新的颜色,与上一种颜色的尾部衔接,画出另一个点。完成一个渐变的小图案。

线的画法

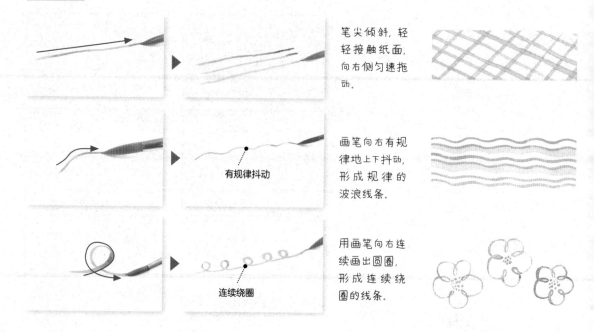

笔尖倾斜，轻轻接触纸面，向右侧匀速拖动。

有规律抖动

画笔向右有规律地上下抖动，形成规律的波浪线条。

连续绕圈

用画笔向右连续画出圆圈，形成连续绕圈的线条。

线的变化

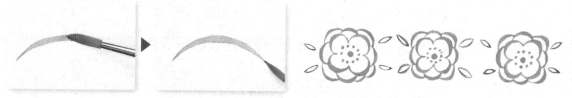

用笔尖 - 笔肚 - 笔尖的运笔方式拖动画笔，线条两端使用笔尖，中间用笔肚加粗线条宽度，形成有粗细变化的线条。

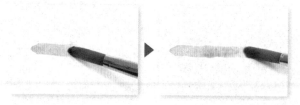

蘸取一种颜色画出部分线条，之后洗净画笔，重新蘸取另一种颜色，与上一段线条衔接，形成颜色渐变的线条。

清水

间隔点加

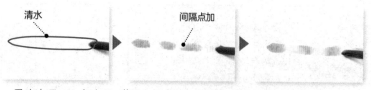

用清水画出一条直线，蘸取一种颜色，在清水上画出有间隔的线条。之后用另一种颜色衔接空出的位置，就能使两种颜色融合。

小花丛

一片叶子、一朵小花，可以通过运笔的方式
让它们呈现得更加好看吗？来画画看吧。

使用颜色

● 311 朱红　　270 偶氮深黄　● 645 胡克深绿　● 662 永固绿

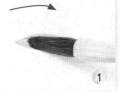

压下画笔向右

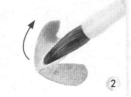

将画笔下压，使画
出的面积扩大，
画出大水滴状的
花瓣，边缘会更
加精致饱满。

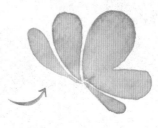

花瓣：270+311=

1 用 270 与 311 调和，运用下压的方式画出花瓣。
花瓣之间留出缝隙，直到组成一个花朵。

留出空隙

将画笔倾斜压在纸面上，能够画出叶片较宽的部分。之后提起画笔，
用笔尖勾出叶片细长的部分。

叶片：662+270=

2 用 662 与 270 调和出深浅不同的颜色，在花朵四周平涂出
叶片，使叶片呈环形散开，每片叶片中间留出空隙，表现
叶脉。

GREEN

花瓣与花苞：270+311=
枝丫：662

3 用同样的方式在叶片上方画出一朵小
花，然后整体点缀圆圆的花苞，最后用
笔尖勾出细长的枝。

2.2 加清水调和色彩的深浅

　　想要画出理想的颜色，首先要确认物体的颜色倾向。黄色？绿色？蓝色？紫色？让我们从物体的主题色进行判断，然后通过深浅判断单色所需的调和和比例。

确认颜色倾向

单色作品

这幅金黄的秋叶以黄红色为主色调。在我们的颜料中，偶氮深黄、朱红色、永固深红、玫红色、赭石等，都是暖红色系，相互调和在一起，可以搭配出多样的黄红色。

常见的树叶颜色多是绿色。颜料中的绿色系有许多，如树汁绿、永固绿、深绿色等，同时黄色与蓝色系颜料也能够调和出不同的绿色。

多色作品

 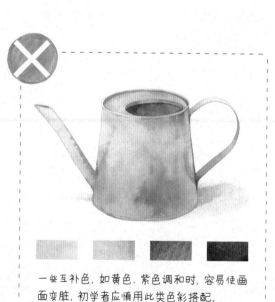

几种透明色彩混合在一起，通常能搭配出多样的变换色彩。色彩越和谐，效果越丰富、漂亮。

一些互补色，如黄色、紫色调和时，容易使画面变脏，初学者应慎用此类色彩搭配。

颜色的深浅调控

一幅画在颜色上有不同的深浅变化,主要是通过改变水和颜料的比例来实现的。

颜料不变,水分变化

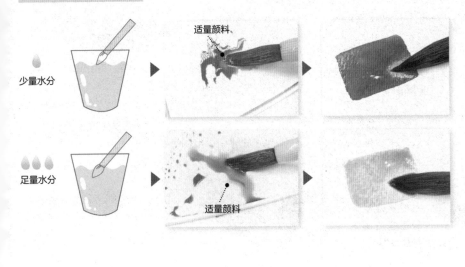

少量水分

足量水分

适量颜料

适量颜料

用画笔蘸少量水,在调色盘中与适量的颜料调和,就能得到较为浓郁的颜色.

用画笔蘸取足量水,与适量颜料调和,在画纸上得到浅淡、透亮的颜色.

水分不变,颜料变化

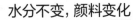

适量水分

足量颜料

少许颜料

用画笔蘸取适量的水,分别与不同量的颜料调和,颜料量越多,调和出来的颜色越深,反之越浅.

水与颜料的调配

通过右边的图解,我们能明显地看到颜色深浅的过渡变化。只要比例控制得细,即使是单色,也能做出非常丰富的色彩变化。

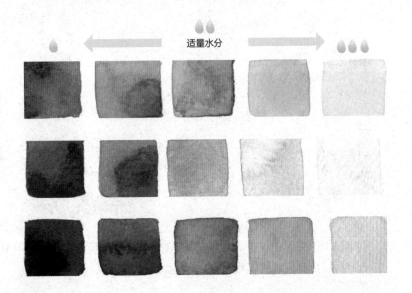

适量水分

小练习！

蓝色海洋

广阔的清新海洋，真的可以只用蓝色颜料就让它富有变化吗？一起来画画看吧！

不论选用哪一种颜色进行调和，色彩都会因为水分和颜料在调和中所占比例不同而产生丰富变化。

使用颜色

 508 普鲁士蓝　　366 永固玫瑰红

在这幅画中，深色的海浪用适量的水和适量的颜料画出即可。

浅色的海浪则通过加入更多的水融合颜料完成。

深色

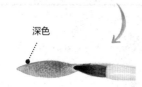

变浅

极浅

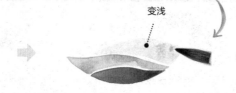

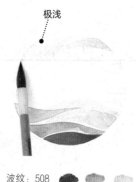

波纹：508

1 用508与水调和，在提前用铅笔圆规勾出的圆框内开始从底部涂画波纹，颜色由下向上逐渐变浅。记得空出圆框中间位置，再画出圆框上方更浅的海浪。注意每一条海浪之间留出一定的空隙。

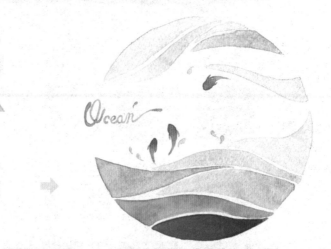

小鱼：366
英文：508

2 接着换用366画出小鱼。最后蘸取508勾画出优美的英文单词和一些小的水花。在画面颜色干透后，用橡皮将铅笔线条擦掉，画面就完成了。

2.3 利用混色和加水的技巧丰富色彩

为了让画面的颜色表现更丰富，接下来学习干净混色与加水小技巧，通过简单的技法让大家感受水彩的魅力。

混色

前面在做混色表时，我们已经讲过最基本的随机混色了。但是，如何调和出更干净的混色呢？来一起看看更详细的绘制方法吧！

如何得到干净的混色

首先用干净的画笔蘸取充足的水和想要的颜色。

在画纸上平涂出涂色区域，注意保持颜色的湿润。

随即将画笔在水中清洗干净，洗去残留的颜色。

接着选择搭配和谐的颜色，用适当的水蘸取调和。

立即用新颜色衔接之前的颜色，稍有几笔和上一种颜色混合。

颜料中的水分会自然混合在一起，并且呈现出干净的效果。

不同风格的混色搭配

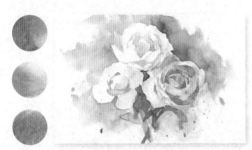

鲜艳的玫红色、蓝色、紫色相互搭配，让画面充满透明梦幻的感觉。

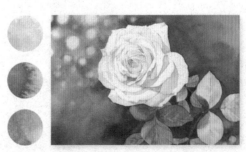

偏灰的土黄色、墨绿色、灰紫色相互混色，会让画面偏向稳重写实的效果。

小练习！

清凉冰棍

用两种干净、鲜亮的颜色混色，让可口的水果冰棍看起来更加晶莹剔透、美味诱人。

使用颜色

● 311 朱红　　270 偶氮深黄　● 662 永固绿　● 416 深褐

留出空白高光 ①

趁湿混色 ②

混色时应注意，不要用画笔反复涂抹，两种颜色接触后会自然地衔接扩散，令颜色更干净。

冰棍底色：662+270=　　270+311=

1 用662与270调和，从冰棍上方向下涂至1/3处。然后洗净画笔，蘸取270与311调和的新颜色，趁画面湿润向下进行混色。

①

②

为了涂出边缘明确的形状，可以先勾出黄色果粒的边缘，再将内部填满。较小的绿色果粒可直接用笔尖点涂出。

冰棍果粒：270+311=　　662+416=

2 继续用270与311、662与416调和出比底色更深的颜色，在干透的冰棍上画出深黄色与深绿色的果粒。

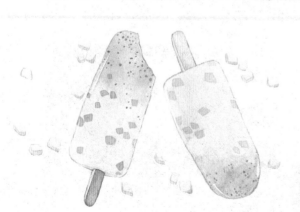

勾画果粒时，先涂出浅色的一面，等颜色干后，再用更深的颜色涂出其他块面，让果粒具有体积感。

冰棍果粒：270+311=

冰棍边缘：270+311+416=

3 用相同的方法画出第二支冰棍，之后在冰棍周围用果粒点缀，使画面构图饱满。最后用重色勾画冰棍边缘，画面完成。

小练习！

草莓

如果我们在绘制的时候，用一点黄色给鲜红透亮的草莓混色，会让草莓的色彩效果更加可爱。

使用颜色

- 662 永固绿
- 371 永固深红
- 268 偶氮浅黄
- 512 深钴蓝
- 270 偶氮深黄
- 311 朱红

 ① ② ③

草莓蒂：662
草莓果实：270
311

为了使草莓具有丰富自然的颜色变化，涂画的两种颜色水分可以多一些，令颜色衔接更自然，形成混色效果。

1 蘸取662画出草莓蒂，底色干透后，分别用画笔蘸取270和311依次涂色，晕染出草莓的大面积颜色。让笔尖在草莓底部多停留，使深一些的颜色积聚在底部。

 ①

 ②

 ③

用简单的平涂绘制草莓上的深色小点与四周的小花、英文字体，就能为画面增添细节。

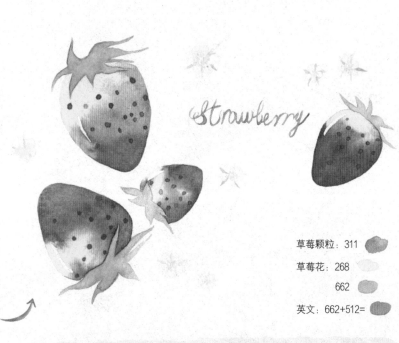

草莓颗粒：311
草莓花：268
662
英文：662+512=

2 调和较深的311在草莓上点一些深红色小点，增加颗粒质感。之后用268与662画出四周的黄色草莓花，662与512调和出深绿色，勾画好看的英文单词，一幅简单好看的小作品就完成了。

 # 易错知识总结

混色能够提高画面的丰富度，但任何方式都需要注意适度，并不是越多越好。恰当数量的颜色混合，才能为作品添彩。

 ## 混合颜色太多

绘画时，两三种颜色进行混色就能达到美丽的效果。太多颜色混合在一起时，很容易过犹不及，干扰到最后的颜色呈现效果。

实例分析

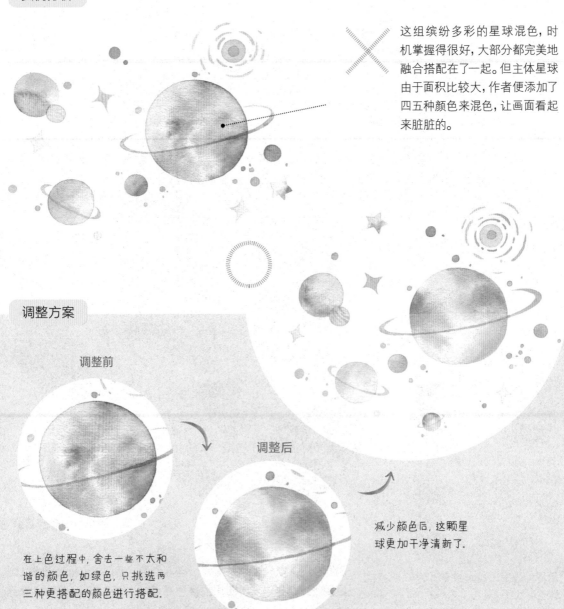

这组缤纷多彩的星球混色，时机掌握得很好，大部分都完美地融合搭配在了一起。但主体星球由于面积比较大，作者便添加了四五种颜色来混色，让画面看起来脏脏的。

调整方案

调整前

调整后

减少颜色后，这颗星球更加干净清新了。

在上色过程中，舍去一些不太和谐的颜色，如绿色，只挑选两三种更搭配的颜色进行搭配.

加水

在涂好的色彩中滴入清水,可以人为制造随机纹理效果,让你的小作品更有看头。

在颜色内加水 在颜色内部滴入清水,水分的流动会让颜色产生斑斓的深浅变化。

画笔蘸取较多的颜料.

在画纸上简单涂出色块.

充分浸入水中

清洗画笔,同时蘸满水.

在内部加水

滴入颜色内部,形成水痕效果.

加水时间不同,
扩散效果不同

A 涂色后立即加水

涂好颜色后,由于颜色中的水分还比较多,如果立即向颜色内加水滴入,
水会大范围地扩散开,水痕效果蔓延范围大。

B 半干后加水

若是涂色后等待片刻再向颜色内加水,此时颜色中的水分减少,加入的水
不会肆意扩散,水痕产生的面积会减小。

在颜色外加水

除了在颜色内部加水，还有一种方法，也可以产生不同效果的水痕。

用画笔蘸取充分的颜料。

在画纸上简单涂出色块。

充分浸入水中

清洗画笔，同时让画笔蘸满水。

外部加水

从色块的最外侧开始涂水，颜色会从边缘向内晕染开。

加水时间不同，扩散效果不同

A

涂色后立即加水

涂出颜色后，直接在颜色四周加水。水与颜色接触后会自然向内扩散，边缘的颜色也会向外大范围地晕染。

B

半干后加水

等待颜色半干，再在四周加入水。此时水扩散的面积会变小，颜色边缘则产生小范围的渐变晕染。

小练习！

紫色花簇

繁茂的花簇，如何用简单的方法绘制？在颜色中加水，让画面中的花簇颜色有趣又好看，同时让点状笔触统一、不散乱。

加水后就不要反复地用画笔去修改，因为只有干透后，才有惊喜画面的呈现。

使用颜色

● 506深群青　● 366 永固玫瑰红　● 662永固绿

两种颜色点涂衔接，自然融合出非常漂亮的颜色，无须修改，加水让点状花簇更整体.

点入清水

点状笔触

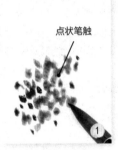
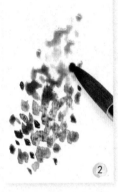
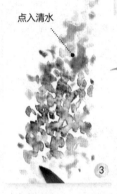

花朵：506 ● ● ● 366 ● ● ●

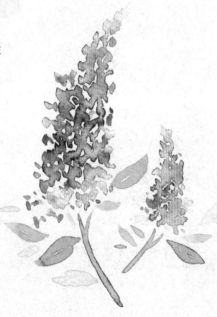

1 先用干净的画笔蘸取506在花簇底端以点状的笔触上色，接着直接蘸取调好的366点涂上色，颜色自然相融。最后趁画面颜色湿润，洗净画笔加水，静待画面效果。颜色干透后，会形成奇特的水边纹理。

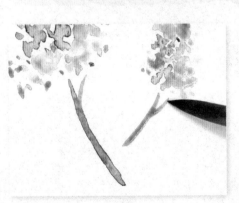

用笔尖勾画细长的枝干，颜料要水分充足，这样能保证在干透后形成水边.

叶片＆枝干：662 ● ● ●

2 无须等待花簇的颜色干透，我们只需在花簇和枝干间留出一定空隙，然后用662涂画叶片部分即可。

 # 易错知识总结

对于水彩画来说，最头疼也最有趣的就是水量的掌控，自然多变的水分让画面呈现各种可能。然而，当我们没有太大把握时，一定要注意加水量。

加水痕迹杂乱

物体的底色铺好后，一定要尽快加水。但如果加水量太大，水分过多扩散会形成不可挽回的大面积水痕。

 实例分析

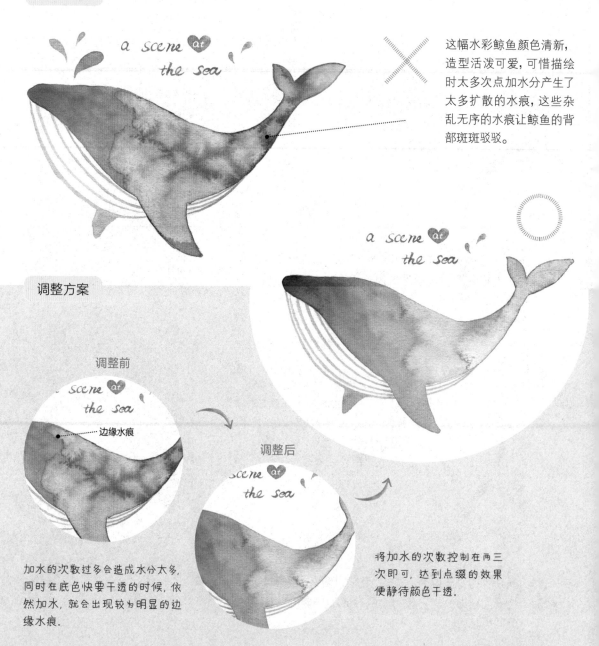

a scene at the sea

这幅水彩鲸鱼颜色清新，造型活泼可爱，可惜描绘时太多次点加水分产生了太多扩散的水痕，这些杂乱无序的水痕让鲸鱼的背部斑斑驳驳。

a scene at the sea

调整方案

调整前

a scene at the sea

·边缘水痕

调整后

scene at the sea

加水的次数过多会造成水分太多，同时在底色快要干透的时候，依然加水，就会出现较为明显的边缘水痕。

将加水的次数控制在两三次即可，达到点缀的效果便静待颜色干透。

第三章

从临摹开始学习如何观察

3.1 快速完成临摹的线稿

线稿决定了绘画的形态是否准确,可以说是一幅作品的基础。我们在临摹线稿时,可以通过特殊的方法——网格法来达到快速又准确的临摹效果。

网格法

网格法是一种能够快速准确地拓印作品的方法,操作简单,方便临摹。

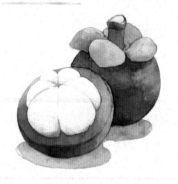 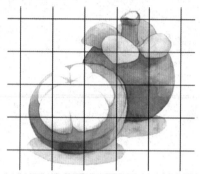

大小均等的正方形格子组成网格,固定在画面上。

有了网格,物体的比例大小就不会出错,即使是不会画画的人也能够轻松确认任意一个点的具体位置,将画面放大或缩小也不是问题。

制作一个网格卡片

利用日常生活中的透明塑料片,就可以制作一个简便的网格卡片。

找一个透明塑料片,剪成合适的大小。

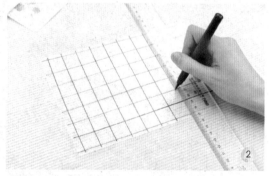

用黑色马克笔与直尺画上正方形格子。

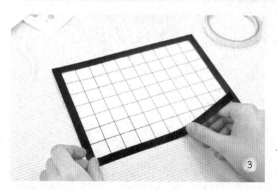

在塑料片的四周贴上黑色硬卡纸。

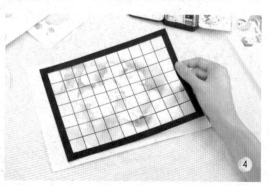

网格卡片做好了,放在想要临摹的作品上试试吧。

网格法的运用

用网格法来画线稿

了解了网格法的定义与使用,下面从物体的大轮廓到细节转折,将画面中的物体线稿一步一步细化出来吧。

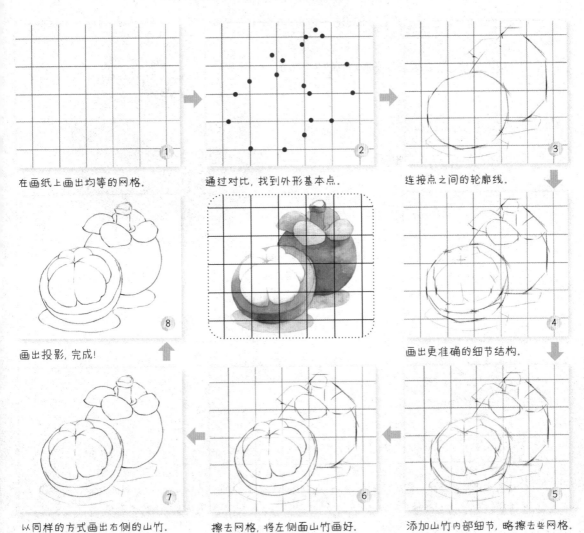

在画纸上画出均等的网格.

通过对比,找到外形基本点.

连接点之间的轮廓线.

画出更准确的细节结构.

添加山竹内部细节,略擦去些网格.

擦去网格,将左侧面山竹画好.

以同样的方式画出右侧的山竹.

画出投影,完成!

复杂案例网格

对于较复杂的物体,需要用更多的小格子确认细节的位置与比例,这样才会将图形刻画得更加准确。

3.2 线稿好坏的标准是什么

线稿的重要性, 大家已经有了大致了解。那么, 对于水彩画来说, 什么样的线稿才能称作好线稿呢? 答案是, 达到造型准确、线条简洁和干净清晰这3个基本标准。

好线稿的标准

一起来画一个可爱的杯子蛋糕, 从中了解好线稿的3个标准。

造型准确易辨认　　作品造型一定要准确, 能够让人直观了解到画的是什么物体, 有什么特征。

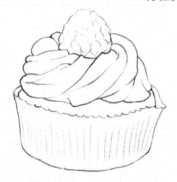

线稿准确地描绘出了树莓的立体感、蛋糕的螺旋状形态, 这才是最基本的好线稿。

蛋糕上层的树莓与奶油出现变形, 即便后期上色准确, 也无法表现物体的质感。

线条简洁不毛躁　　在形态准确的基础上, 线条一定要简洁流畅, 这样才更方便后期上色。

精准明确的线条可以让人一眼确认各部分的具体位置, 上色才会更有把握。

毛躁的线条让物体外形模糊不清, 不好辨认各部分的位置。

干净的线稿才不会影响上色

因为铅笔线稿表面的铅粉会被流动的水带动，所以线稿一定要干净。

 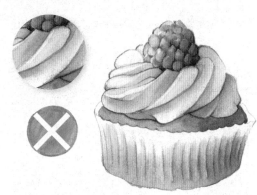

轻重适中的线条会自然地被颜色所覆盖，干净的线条不会影响颜色的鲜明度。

线条颜色过重，表面的铅粉被涂抹到其他部位，导致画面脏脏的。这样的线条需要在上色前擦淡些。

深浅适宜的铅笔线条

线稿绘制完成后，最好用橡皮擦去表面的铅粉，这样才不会弄脏画面。以不同力度画出的线条，效果是不同的。

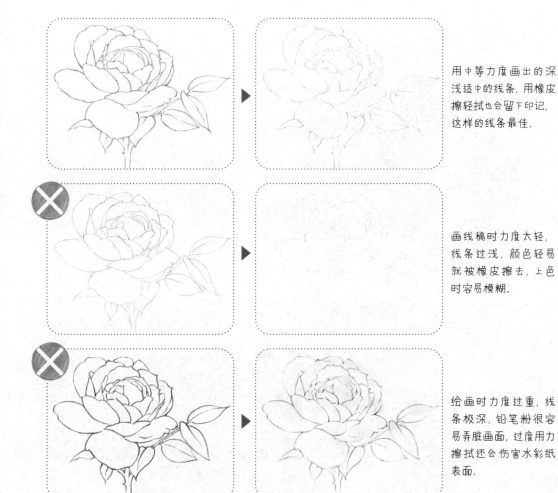

用中等力度画出的深浅适中的线条，用橡皮擦轻拭也会留下印记，这样的线条最佳。

画线稿时力度太轻，线条过浅，颜色轻易就被橡皮擦去，上色时容易模糊。

绘画时力度过重，线条极深，铅笔粉很容易弄脏画面，过度用力擦拭还会伤害水彩纸表面。

不同线稿效果展现的不同风格

不同线稿呈现出风格各异的水彩画。下面通过了解不同线稿感受自己所喜欢的水彩风格吧!

以铅笔速写的方式勾画出明确的物体轮廓。用简单的色彩填涂画面,展现出随意的铅笔淡彩风格,这是日常速写的风格之一。

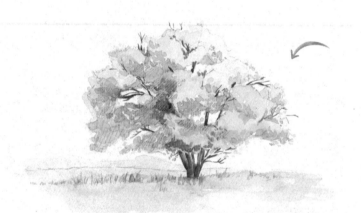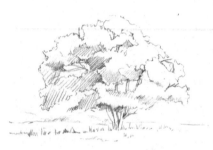

线稿上也可以如素描一样涂画物体的明暗调子。这样在简单的铺色后也能保留画面物体的明暗关系,让整幅画面比较随性自然。外出写生的时候,可以用这种方法绘制草图。

用简单的几笔线稿确定物体的大致位置。用湿画法表现写意画面的时候,因为没有明确线稿的束缚,上色画面的色彩形状也更加灵活。再加上线稿痕迹较少,不容易影响画面效果。

选自《水彩风景画从入门到精通》

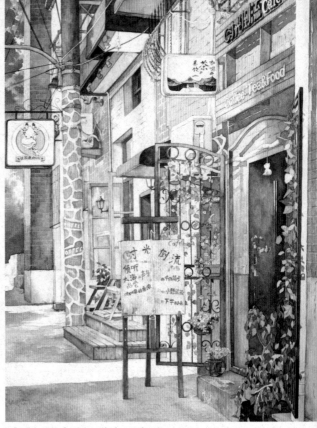

将画面细节用非常精细的线稿描绘出来。上色后的画面效果会非常写实，因为大量的线稿细节能帮助作画者画出更加细腻的画面。

《于我所见》局部 作者: 马句游

相比于铅笔淡彩，这种针管笔淡彩风格的线稿更加清晰，整幅画面会更具有立体感。喜欢速写的小伙伴可以画起来。

选自《水彩的温情手绘 在城市里写生》

小练习！

秋天的小南瓜

阳光下的小南瓜看起来可口美味，清晰的沟纹是重要的结构，高光的位置也一定不要忘记，这样才方便上色。

南瓜的纹路是重点结构，用网格法确定大致位置与比例，绘画时才不会出错。

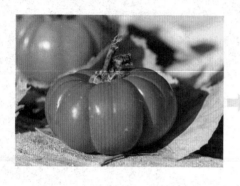
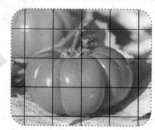

将网格卡片覆盖在照片上，方便确定小南瓜的结构。

这幅作品线条简单，可以用精细准确的线条来描绘。

1 用网格法概括小南瓜外形的基本点。

2 连接基本点，大致勾勒出小南瓜的轮廓。

3 对照着网格照片确定南瓜的外形结构。

4 擦去多余的线条与网格，仔细刻画出南瓜的基本线稿。

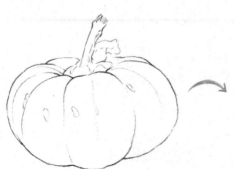

5 最后画出高光位置，对瓜蒂部分的结构也可以稍加刻画。

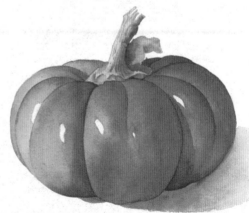

在好线稿的基础上，上色效果是不是很不错呢？

 # 易错知识总结

临摹作品的线稿，要学会取舍，不能看到什么画什么。画出最重要的造型结构与特征就可以了，简洁干净的线条才会对上色有所帮助。

 ## 线稿细节过多

初学者很容易把所看到的每一个点都精心描绘出来，有时会导致线条过多，画面变得复杂凌乱，影响上色的效果。

实例分析

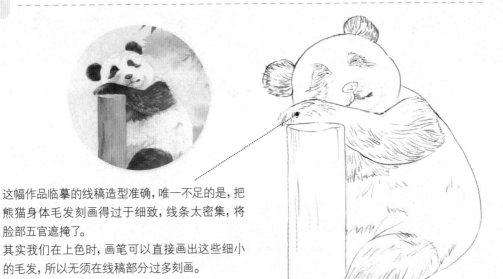

这幅作品临摹的线稿造型准确，唯一不足的是，把熊猫身体毛发刻画得过于细致，线条太密集，将脸部五官遮掩了。

其实我们在上色时，画笔可以直接画出这些细小的毛发，所以无须在线稿部分过多刻画。

调整方案

调整前

细密的铅笔线条使得作品更像一幅素描画，看不清上色细节。

▼

调整后

用橡皮擦去不必要的毛发线条，突出五官的准确位置即可。

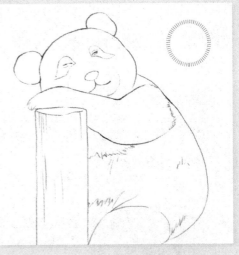

这样的线稿是不是干净简洁了许多？同时也更加方便后期上色哦。

3.3 线稿增加画面的好看度

画好线稿后如何上色才是一幅水彩画最重要的开端。实际上,有些作品只需要我们在线稿中平涂颜色,就能够展现美好的色彩了。不过,平涂也是需要小技巧的哦!

平涂的方法

描边填涂法

有细节的部分先用画笔小心描出线稿的边缘,再在内部填涂颜色,避免涂出线稿。

大面积平涂法

画面空白区域较大的部分适合用大笔触从内部平涂至边缘,这种方式比较节省时间。

水分影响平涂效果

在平涂颜料时,画笔蘸取的水分会让画面出现不同的平涂效果。

颜料水分适中,涂出的颜色平滑无笔触。

颜料水分过多,颜色会聚集,色块不平整。

颜料水分过少,涂色不流畅,平涂的过程中会出现笔触。

倾斜画纸,颜料会因重力向下流动沉积。

平放画纸,颜料会流向水分少的位置。

小练习!

小憩的梅花鹿

小鹿的肤色面积较大,可以分区块涂画。平涂留白斑纹的时候一定不要慌张,颜料水分充足就不会干得很快。细心画出一只正在小憩的梅花鹿吧。

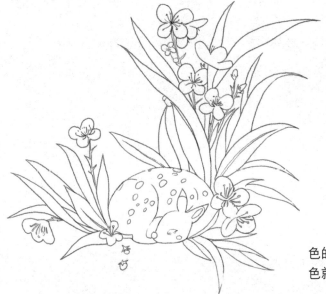

使用颜色

268 偶氮浅黄		411 赭石	
311 朱红		371 永固深红	
662 永固绿		623 树汁绿	
416 深褐		512 深钴蓝	

清晰的线稿有助于上色,只要明确需要上色的位置,将画面的边缘勾画平整,之后的涂色就会简单很多。

用笔尖沿线稿边缘开始勾画,能够避免颜色涂出画面,等第一种颜色晾干后再上第二种颜色,这样两种颜色的边界才会分明。

小鹿浅色花纹:411+268=

耳朵与脸颊:371

小鹿肤色:311+268+411=

1 用水溶性彩铅勾勒线稿会使后续上色更干净。用411与268调和,平涂出小鹿身体中最浅的颜色;耳朵内部和脸颊的红晕用371涂出;浅色部分颜色干后,沿着线稿的边缘用311、268与411调和,平涂出小鹿的头部。

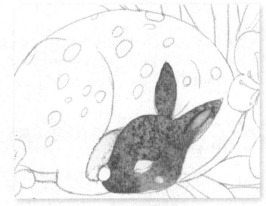

绕开斑点

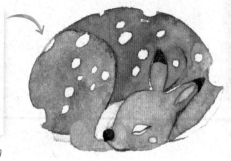

明确的线稿有助于上色。平涂时，用笔尖沿着线稿绕开小鹿身体上的斑点，就可以均匀地涂出它的身体。

小鹿肤色：311+268+411= 小鹿深色花纹：416

2 继续用同样的颜色涂出小鹿的身体，待颜色晾干后再用416涂出小鹿耳朵上的花纹，最后勾出重色，区分脖子和腿。

靠前颜色较深

靠后颜色较浅

为了让花朵呈现出前后关系，这里需要注意前实后虚。涂出靠前的花朵后，在颜色中加入水分将颜色减淡，后侧的花朵就可以虚化了。

花朵固有色：268

3 平涂画出花朵，颜料中水量的变化令花朵更具有空间感。

花蕊向外扩散

勾画边缘

这里用花朵的固有色加入红色形成一种重色，勾画物体边缘能够强调它的体积感。需要注意的是，在花朵边缘的转折处添加重色比勾勒整朵花的边缘更加自然。

花蕊：268+311=

4 在花朵颜色干后，蘸取268与311调和，用笔尖在花蕊位置点上小点。最后继续用这种颜色在花朵的边缘点上重色，突出花朵的体积感。

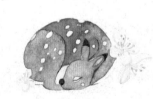

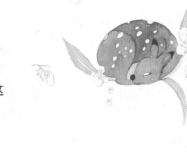

为了画出中间有叶脉的叶片,需要分别画出叶片的两侧,中间留出的空隙作为叶片的叶脉。

叶片: 623+268=

5 用623、268调和,画出小鹿身边的黄绿色叶片。通过笔尖下压向后拖拉可以扩大涂色面积,这样一笔向下涂画能使叶片的边缘更平滑。

等待干透

涂叶片时,等相邻叶片干后再继续涂,可以避免相邻颜色混色。

叶片: 623+268= 　　623+512=

6 待浅色叶片干透,用623与512调和,画出颜色更深的叶片,令画面中的颜色更加丰富。

勾画细长的枝丫时,笔尖保持较轻力度,匀速拖动下拉即可。

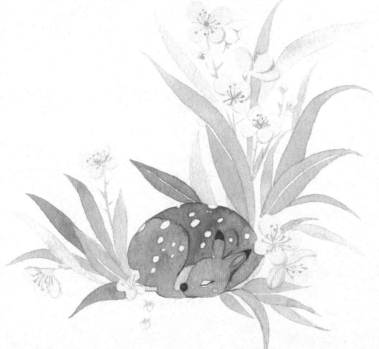

枝丫: 662

7 涂出所有叶片之后,用笔尖蘸取662勾出花朵的枝丫。

 # 易错知识总结

平涂作为最简单的水彩上色手法,是初学者的必修课。在练习平涂手法的过程中,尤其需要注意对水分的控制,水分控制不当就会出现色块不均匀的情况。

颜色涂抹太干

上色时画笔蘸水太少,颜色比较干,衔接上一笔的颜色时就会很困难,随着画笔在纸上反复涂抹,就会出现笔触。

上色出现水痕

画笔含水太多时,往往会在落笔处形成水色的堆积,等颜色沉淀干透后,就会产生较为明显的水痕。

实例分析

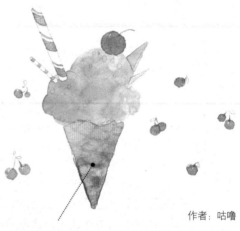

作者:咕噜

这幅作品在调色和造型方面都完成得比较好,然而主体部分的冰淇淋出现了大量笔触与水痕,令原图清新简洁的平涂效果大打折扣。

调整方案

调整前

调整后

画笔含水较少时,再蘸少许水,让每一笔颜色的衔接自然融合,避免出现笔触。

调整前

调整后

画笔水分太多时,及时吸去过多水分,这样颜色在融合时就不会堆积沉淀,从而减少水痕。

3.4 控水打造画面透明感

透明感是水彩画的灵魂，清澈透亮的颜色叠加在一起，能展现出别样的丰富色彩。那么，我们该如何掌握水彩画的透明感呢？最关键的就是对水分的控制。

色彩自身透明度大不同

由于颜色自身成分不同，即使在相同的浓度下，所展现的透明度也是不同的。

注：梵高固体18色

我们将所有颜色叠加在黑色色块上，会发现有少许颜色覆盖了黑色，说明这类颜色的透明度较低。覆盖不明显的颜色则说明它们的透明度较高。

通过水分含量感受透明感

在调色盘内调和一种颜色的不同浓度，随着水分逐渐减少，颜色愈加浓郁。看看都有怎样的效果吧！

通过这种方式可以得知：颜色中水分含量越高浓度越低，透明度越高；水分含量越低浓度越高，透明度越低。

叠色营造透明感

叠色方法

叠色是一种很好地展现色彩透明感的方式,方法非常简单。

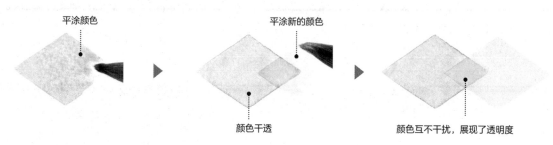

平涂颜色

平涂新的颜色

颜色干透

颜色互不干扰,展现了透明度

不同颜色的叠加效果

运用上面讲解的叠色方式,选择几种丰富的颜色叠加在一起,看看都会产生怎样的透明感效果。

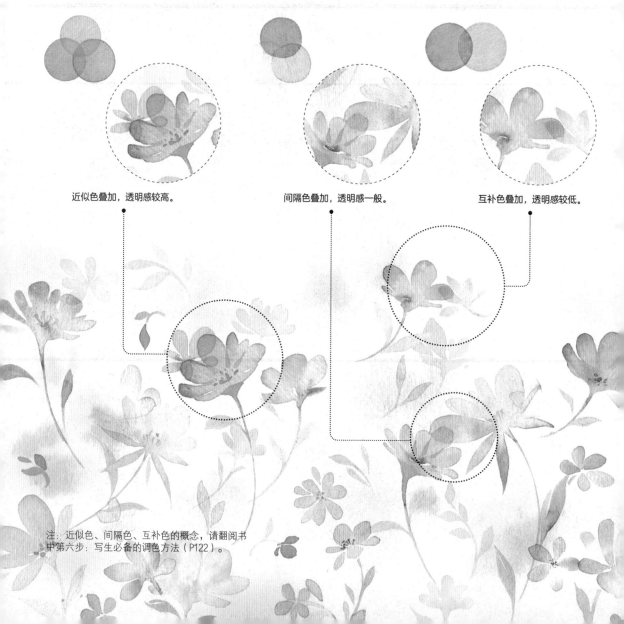

近似色叠加,透明感较高。

间隔色叠加,透明感一般。

互补色叠加,透明感较低。

注:近似色、间隔色、互补色的概念,请翻阅书
中第六步:写生必备的调色方法(P122)。

小练习！

果汁

透明的果汁中放着几个柠檬片和冰块，冰爽逼人。相近的颜色，我们通过由浅到深、逐层叠加的方式，表现杯中的暗部和深色细节，清晰可见的杯中细节会让盛在玻璃杯中的果汁看上去更加透亮可口。

杯中的物体细节很多，如果在线稿上画过多的线条，会影响上色效果。将物体形态和边缘明确后，就可以进行上色了。

使用颜色

- 645 胡克深绿
- 662 永固绿
- 311 朱红
- 371 永固深红
- 411 赭石
- 268 偶氮浅黄
- 254 永固柠檬黄
- 623 树汁绿
- 270 偶氮深黄
- 416 深褐

光线

亮部（蓝色区域）

平涂色块

暗部颜色变深

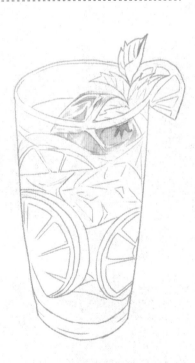

由于光线从左上方来，冰块的亮部区域多集中在此处和它的每一个转折面的边缘。冰块的质感透明，为了表现它的体积，多描绘它四周所反射的环境色。

冰块环境色：311+270=
冰块暗部：416

1 用水溶性彩铅勾勒线稿可以使后续上色更加干净。之后明确冰块的体积，在冰块的每一个转折面边缘空出高光位置，用重色明确转折面的边缘。

 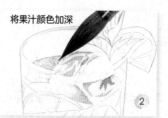

将果汁颜色加深

透明质感的玻璃杯会反射环境色，刻画杯口时将果汁的颜色加入些水，就可以画出具有透明感的杯口，用比杯口更深的颜色刻画出果汁。

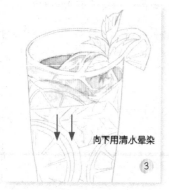

向下用清水晕染

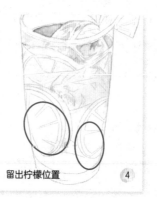

留出柠檬位置

果汁半透明，会因为内部所盛的物体而影响自身的颜色，在柠檬片的位置加入更多黄色来体现果汁的透明感。

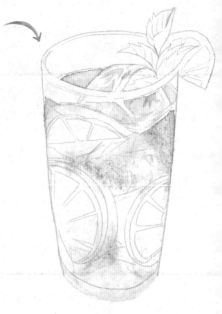

果汁固有色：270+371=

270

偏黄绿色

2 调和270与371并加入较多水分，涂出杯口与果汁，越向下加入水分越多，使杯身呈现通透的效果。

添加绿色

由于整个画面颜色偏暖，刻画叶片时，在颜色中多加入一些黄色会让叶片更加融入画面。
柠檬片会因为靠近叶片而有一些环境色，因此，在调和柠檬的颜色时需要加入一些绿色。

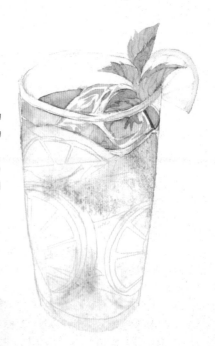

叶片底色：662+270= 柠檬片固有色：268+623=

叶脉：662+270+645= 柠檬片果皮：268+623=

3 用662与270调和涂出叶片，叶片干后，用268与623调和涂出柠檬片内部，之后用268勾画出果皮。

留出冰块亮部

用同色系深色叠涂暗部

为了营造杯内物体与果汁的体积感，需要用同色系来调和深色进行叠涂。冰块的转折处在果汁中仍是亮部，叠涂时需留出高光。

果汁暗部：270+371=

4 用水分较少的重色在冰块深色部分和物体与物体之间的缝隙叠色，形成投影，突出物体的体积感。

平涂

柠檬片不像冰块透明，在调色时可以加少量的水，调和较纯的黄色涂出柠檬片的果肉。

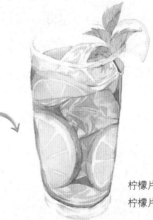

柠檬片果皮：270+371=
柠檬片内部：254

5 用270与371调和叠色涂出柠檬片边缘，之后用254涂出柠檬片内部。

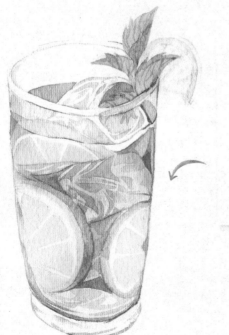

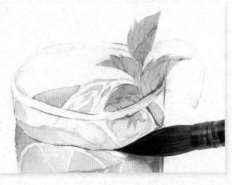

加深果汁与玻璃杯交界位置，可以明确果汁的水平面与侧面，使其更加立体。

边缘重色：371+270+411=

6 最后，用371、270与411调和成深色，用线条强调玻璃杯与果汁的交界。

 # 易错知识总结

很多人会认为，所谓透明感就是颜色浅浅的、淡淡的。其实不然，一味地用浅淡颜色只会让画面失去生动的对比度，而无法体现透明度。

颜色过浅 无质感

晶莹剔透的水信玄饼十分诱人，但如果整个画面中都用过浅的颜色绘制，就会让物体灰蒙蒙的。没有暗部的衬托，就无法体现高亮度的透明感了。

实例分析

这幅作品的主要问题是，水信玄饼没有暗部深色，整个画面的颜色过浅。叶片与玄饼区分不开，同时会让玄饼看起来轻飘飘的，更像一个塑料球。

B: 叶片的颜色过浅，玄饼与叶子似乎融在了一起。

A: 高光不够明显，透亮的感觉比较弱。

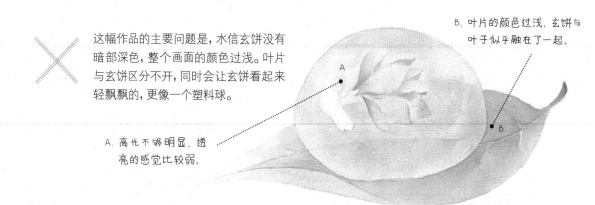

调整方案

调整前　　　　　调整后

将水信玄饼高光四周的颜色加深，让其留白的高光形状更明显，同时注意修饰高光细节，使物体显得更加精致。

调整前　　　　　调整后

先加深水信玄饼在叶片上的投影部分，区分透明水信玄饼与叶片。然后在水信玄饼上适当叠涂出叶片的茎脉细节，表现出物品的透亮感。

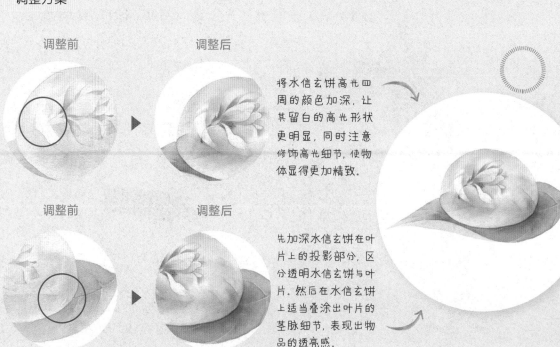

3.5 掌握混色小技巧

通过前面的学习，我们可以随意地进行一些简单的水色晕染。但是在上色的过程中会发现，混色的效果往往难以预料。因此，这一节我们就进阶性地学习如何通过把握混色水分和时机，得心应手地晕染出混色效果。

混色效果大不同

想要画出理想的晕染变化，首先需要对画面预期混色的部分进行思考，然后用衔接混色法进行混色。如果不是大块面的混色，也可以用点染混色的方式来更好地控制晕染效果。

衔接混色法

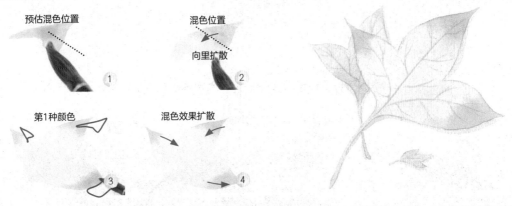

两种颜色的衔接混色其实是我们在前面两个章节中已经熟悉的绘画过程。混色本身是靠水的流动性带动颜料均匀相融，因此，判断好两种颜色的流动区域，就能确定我们的混色位置。如叶片案例，首先我们会预估需要混色的位置，然后在离混色线有一点距离的位置停下第一种颜色，接着用第二种颜色衔接，颜色就会相互扩散、融合，在预估的混色位置形成自然混色过渡。

点染混色法

铺底色

用笔尖点染

点染次数越多，
面积越大

以相同的叶片为例，这次需要在叶尖部分做一些混色变化。在底色未干时，用画笔蘸取新的颜色，点染在想要混色的叶尖位置，这种方式非常适合做小面积的混色变化，而且初学者很容易掌握混色位置，也让颜色混合得十分自然柔和。不过，因为是在底色上做晕染，所以会减弱颜色的鲜亮程度。

控制形状面积的窍门

抓准底色混色时机

先用适量水分的颜料涂画底色，然后根据纸面底色在不同时间阶段的状态，混入第二种颜色。观察纸面最后呈现的混色效果，看看什么样的底色状态是最佳的混色时机。

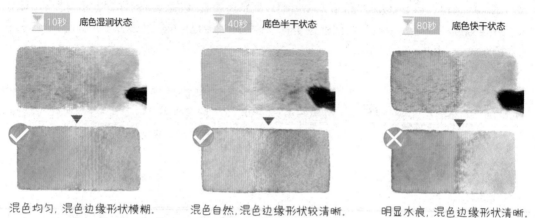

混色均匀，混色边缘形状模糊。　　混色自然，混色边缘形状较清晰。　　明显水痕，混色边缘形状清晰。

准确把握画笔水分

在混色的时机和位置一样的情况下，画笔中不同的含水量会令混色的位置出现不同程度的偏移。仔细看看哪种效果最好吧！

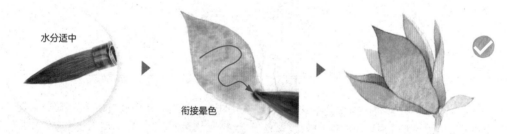

画笔水分含量适中，那么第二种颜色加入时，两种颜色就会自然地衔接过渡，这是最恰当的混色水量。

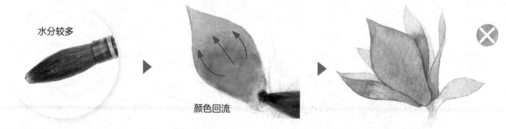

画笔水分含量过多，第二种颜色就会回流，出现水痕，覆盖在前面的颜色上，导致混色的区域出现偏差。

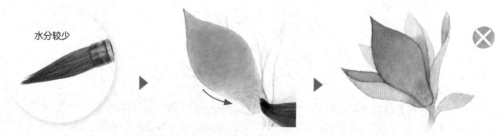

画笔水分含量过少，两种颜色衔接并不自然，并且最终混色的位置不够明显。

 # 易错知识总结

想要达到完美的混色效果,如果仅仅是随意将两种颜色混搭在一起,很容易出现不自然的融合。因此,颜色过渡时一定要注意两种颜色的含水量,让颜色慢慢地自然相融。

混色出现水痕

当第二次添加的颜色含水量多于之前画好的颜色时,水会从水分较多的地方流向水分少的地方,形成一条斑驳的水痕。

实例分析

原图

这幅作品的颜色调和很到位,桃子形状结构也观察得很准确,只是混色时水量把握不当,较多的水痕破坏了画面效果。

调整方案

调整前

调整后

将桃子的颜色分为三个部分,顶部是较深的粉橙色,中间粉色较浅,底部过渡为黄色。
在混色过渡时,画笔颜色的含水量要比较平均,这样才不会出现颜色回流的水痕效果。

粉色与黄色的过渡出现了较明显的水痕,并且几乎横贯了整个桃子。叶子也具有同样的问题,所以需要在颜色的上色方式上重点注意。

先从叶根向外涂画深一些的叶片颜色,接着加水调匀,得到浅一些的叶片颜色,用深浅两种颜色混色过渡。注意,浅色里虽然多加了水分调和,但是在涂色时,画笔蘸取的颜料水分还是要与蘸取深色的水分保持一致,这样混色才会自然过渡。

3.6 湿画法提升水分控制能力

湿画法作为水彩画中基本而重要的一种画法，对于水分的控制提升了要求。我们在作画时要时刻注意画纸与画笔的含水量，从而体现出水彩画柔和滋润的特点。

湿画法

湿画法的定义

湿画法，顾名思义，就是在湿润的纸上作画，让颜色自然融入画纸，呈现出朦胧梦幻的美感。

这种方法适合描绘雨景、远景、天空等，给人若隐若现的迷离感。

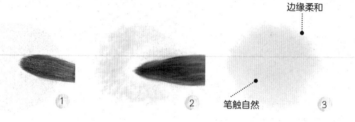

① ② 笔触自然 ③ 边缘柔和

湿画法需要提前将画纸打湿，然后在湿润的纸上点涂颜色。水干后，颜色形成柔和的过渡渐变。

干画法

直接在画纸上涂抹颜色，纸干后颜色边缘十分明显，这是我们常见的画法。

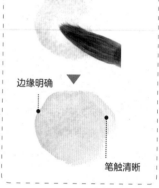

边缘明确

笔触清晰

两种湿画效果

单色湿画

选取一种颜色，通过水分与颜料加减改变颜色明度，让人直观地感受到单一颜色柔和变幻的美感。

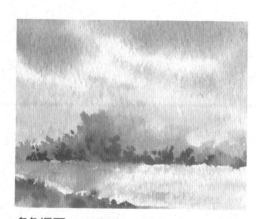

多色湿画

几种颜色通过画纸上提前铺出的水分相互衔接，让颜色过渡自然、边缘柔和。适合绘制风景水彩画。

用湿画法来作画

打湿纸面

1 给画纸整体刷一层清水.

●512
254

2 铺出天空与花朵的底色.

●662
268

3 点染黄绿色的茎,给花朵叠加浅黄色.

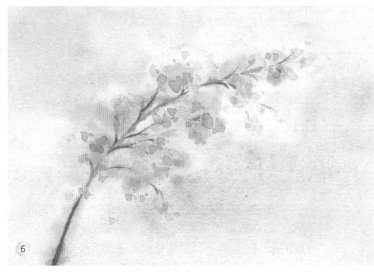

6 湿画法小练习的作品就完成了.

●411

4 继续点染花朵的暗部深色.

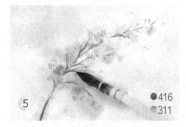

●416
311

5 等画纸干后,描绘树枝与小花瓣.

画纸水分影响湿画效果

运用湿画法绘画时,我们需要注意水蒸发的时间与画纸的干湿程度.

画纸湿润效果　　画纸湿润时,颜色扩散面积大,边缘轮廓自然柔和.

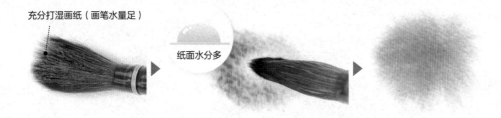

充分打湿画纸(画笔水量足)

纸面水分多

画纸半干效果　　画纸半干时,颜色扩散面积小,边缘轮廓略不自然.

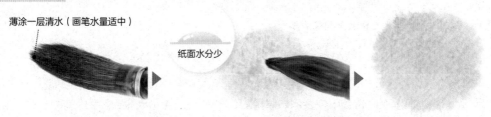

薄涂一层清水(画笔水量适中)

纸面水分少

小练习！

黄昏时分

笼罩在橙黄天空下的美丽风景。想要展现远山和近景树木的明确层次，需要我们控制好混色的形状和水分，让远山边缘与天空有些许融合，让近景树木的细节更加清晰。

使用颜色

- 270 偶氮深黄
- 311 朱红
- 331 深茜草红
- 111 赭石
- 409 熟褐色
- 416 深褐
- 506 深群青

湿画法的风景线稿可以用速写风格的线条来绘制。勾画天空的线稿笔触要轻一些，是因为后续上色时天空的颜色较浅，这样可以避免铅笔颜色影响画面效果。

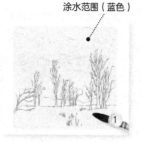

涂水范围（蓝色）

向下均匀平涂

1

2

趁湿添加深色

点染加深光晕

3

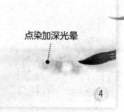

4

涂水过后再上色可以令之后的颜色在画面中扩散效果更加柔和，没有明显的边缘。这里由于落日的光晕比较模糊，没有明显的分界线，作画时需要在画纸湿润时添加颜色，使画面中有光线自然扩散的效果。

天空底色：270

光晕：270+311=

331

1 用清水涂满需要上色的区域，随后用270涂出画面的底色，画面中间位置颜色较深。底色涂满后，注意在画面湿润时在太阳位置的四周用270与311调和涂出光晕，之后用331与其衔接。

顺着云朵方向

1

叠加深色

2

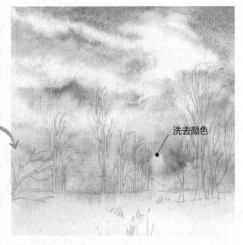

洗去颜色

由于云层具有一定的形状，在刻画时纸张上水分不宜过多，适中的水分让颜色扩散较少，云层的形状大小也更好控制。

云层固有色：506+416=

2 用506与少量416调和，在湿润的画纸上涂出云层。颜色随水分扩散，使云层边缘柔和。用干净画笔将太阳中心的颜色洗去，使其亮部明确。

偏暖

1

自然衔接

2

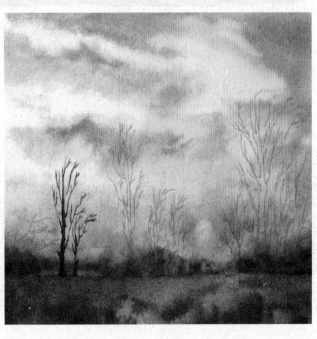

上色时需要考虑环境色。远山靠近落日，颜色会偏暖，因此，与近处小丘相比要加入更多红色。

远山：506+409+331=

近处小丘：506+409+416=

小丘暗部：506+416=

3 趁画面水未干，调和颜色铺出远山。山脚处用更重的颜色涂在暗部。之后趁湿衔接颜色，铺出近处的小丘。再调和506与416画出小丘的暗部。

在画面完全干后，用笔尖向下拖动画出竖直的枝干，再沿主枝干画出它的分枝。

背光树木：506+409=

4 用506与409加入少量水调和浓郁的重色，笔尖保持较轻的力度，画出背光树木。

细

粗

从上向下拖动笔尖画出树干，粗细不一的树干让整棵树更有细节。

叠色涂画背光的树木，要随着光源颜色的影响做一些色彩变化，特别是远处靠近太阳的树木颜色会更红一些，整体色彩氛围也更加统一。同时，为了拉开远近树木的空间关系，给近处的树干增添更多细节和体积变化。

背光处树木颜色更暗

近光处树木颜色偏红

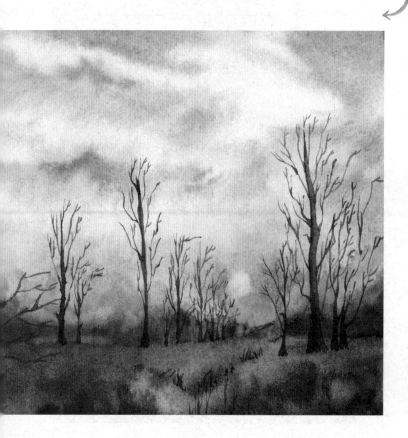

近光处树木：506+409+411=

背光树木、杂草：506+409=

5 用506与409调和深色，描绘近处背光树木。然后在颜色里慢慢加入411让色调偏红，再画出靠近光源的树和枝条，营造出树木随着光源变幻的感觉。最后，继续用树木的颜色画出画面下方生长的杂草，增添画面细节。

 # 易错知识总结

最开始用湿画法绘制作品，会因为控制不好颜色的深浅，导致表现出来的画面色彩像是糊在一起的，展现不出画面颜色的层次变化。因此，可以通过叠色的方式，在画面颜色全干后，再进行第二次的细节表现。

层次不够明确

湿润的画面会增强颜色的扩散性。因此，底色晕染时，颜色如果涂得太多太满，会在慢慢扩散融合后分辨不出颜色层次。

画面缺少细节

很多初学者在选用湿画法绘制画面时，会想在湿画晕色时就把画面画到尽善尽美，认为基本的颜色涂满了，画面也就完成了，因此省去后续的细节刻画，让画面离精美的作品还有一定差距。

实例分析

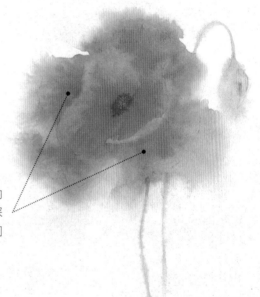

绘制这株虞美人，想要用湿画法营造出水色写意的画面效果，但是因为没有注意到立体感的表现和深入刻画，导致整株花卉看起来只有朦胧感。花瓣间没有拉开层次对比，也缺少了生动的细节纹理。

调整方案

调整前 调整后

 ▶ ▶

花朵底色通过湿画法晕染画出，虽然感觉颜色糊在一起，但是通过一些比较弱的深浅变化，还是依稀能辨认一些花瓣的层次位置。

待底色干透后，沿着花瓣的层次边缘进行第二次叠色，让两层花瓣间的层次关系明确。

最后，等纸面颜色再次干透后，用笔尖轻轻在花瓣上描绘一些纹理线条，让花瓣的细节更加丰富生动。

3.7 水痕的处理方法

水彩颜色的边缘水痕总会破坏画面美感,我们都希望画出柔和过渡的朦胧水色。那么,该如何让颜色自然过渡至消失呢? 别急,首先来看看如何画出渐变效果吧!

湿接法

运用前面混色中讲到的衔接方式,我们将衔接的颜色换为清水。通过学习下面画自然阴影的方法,掌握如何一点一点地用湿接法过渡,让画面颜色形成渐变减淡的效果。

平涂上色
①

用清水衔接
②

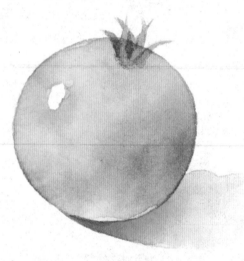

优势: 颜色过渡的范围易于掌控.
缺点: 对水分控制要求高.

把控渐变范围

湿接法对水分的要求较高,画笔中的水分极大程度影响过渡范围与效果。

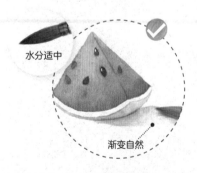

水分适中

渐变自然

画笔水分适中过度边缘柔和,并且会自然消失.

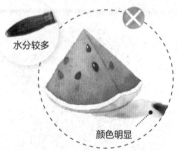

水分较多

颜色明显

画笔水分过多,颜色会大范围晕染过度,边缘拉长.

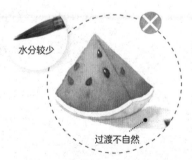

水分较少

过渡不自然

画笔水分太少,容易出现笔触过渡不自然.

湿纸法

湿纸法其实就是我们前面湿画法的运用,只是我们在湿润画纸时,会根据投影的形状涂画清水,这样颜色会随着湿润水面的形状进行扩散减淡。

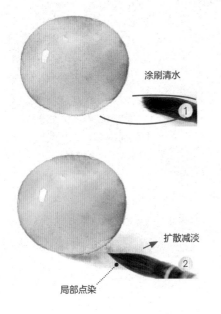

涂刷清水

①

局部点染

扩散减淡

②

优势:颜色晕染简单自然.

缺点:色彩混合范围不易掌握.

渐变处理在不同案例中的效果

画水果的投影,使用的是湿接法,精准地刻画出投影范围,颜色间的变化也比较明显。

礼盒的投影,运用了湿纸法进行渐变,深浅不同的紫色彼此交融、变幻无穷。

用湿接法绘制出的沙滩边缘,细腻贴合着海浪的曲线而弯曲。

用湿纸法描绘天空的晕染,展现出云朵的飘逸柔和,与蓝天自然地融合过渡。

小练习！

植物叶脉

如何更自然地用水彩表现叶片上的叶脉？试试在底色干透后的叶片上，用湿接的方法来表现细节叶脉吧！

在表现叶脉时，要沿着规律的叶脉生长方向进行，通过颜色和水的自然过渡，让形成的叶脉更自然。

使用颜色

- 662 永固绿
- 623 树汁绿
- 268 偶氮浅黄
- 270 偶氮深黄
- 311 朱红
- 331 深茜草红
- 512 深钴蓝

由于叶片上的叶脉较多，在画线稿时，需要用简洁干净的线条来表现。这样归纳后的线稿可以让上色更加简单。

涂大面积的底色时，将画笔倾斜，用笔肚刻画，可以更快画出圆滑平整的区域。

叶片底色：623+268=

623+268+512=

1 用彩色铅笔勾勒线稿后，调和623与268涂出叶片的底色。然后换用623与268加入少量512，涂画靠后翻折的叶片，使叶片具有更丰富的颜色变化。

用笔尖下压画出叠涂区域的边缘这样再用清水产生渐变时，会形成自然的过渡。

2 待第一次铺色的水分干透，用笔尖涂出叶脉所分出的一小片面积。之后用清水衔接，使颜色变浅，形成自然的过渡。

叶脉：662+512=

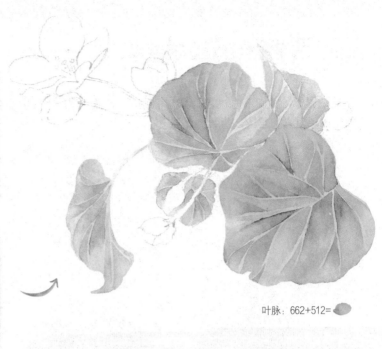

每一个小的区域都用笔尖留出明确的边缘，让叶脉更加清晰。

叶脉：662+512=

3 用重色沿着叶脉的走向为所有的叶片叠加纹理，注意趁上一种颜色未干时加水过渡，使颜色衔接更加自然。

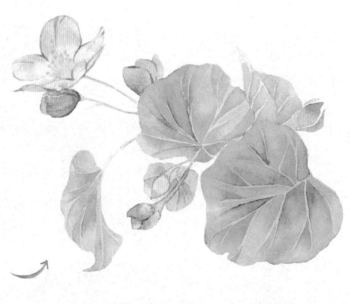

刻画花朵时，在花瓣的边缘添加重色可以让浅色的花朵更突出，体积更加明确。

花朵边缘：331+311=　　花朵底色：331+311=　　花枝：623+268=
　　　　　　　　　　　　　　　270　　　　　　　623+662=

4 用331与311调和涂出大面积的花瓣，趁颜色未干，用270作为花蕊底色与其衔接。在所有颜色干后，勾出花蕊和花瓣的边缘，最后涂出花枝，完成整幅画面。

 # 易错知识总结

叠涂加深画面细节时，经常会选用湿接的方式上色，会让叠加的颜色与底色过渡得更加自然。但是控制不好渐变的区域，就会造成叠涂的颜色太死。

 ## 渐变效果 不明显

用湿接法时，如果用大量清水接色，会导致颜色扩散太快、太均匀，展现不出渐变效果，甚至有可能出现明显水痕。另外，如果衔接清水的位置没有控制好，在固定的形状里同样很难做出明显的渐变效果。

实例分析

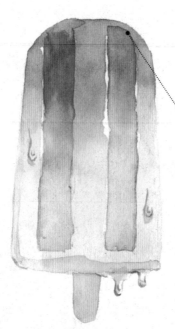

冰棍凹纹的整体色调与形状都把握得很好，但要体现冰棍顶部因融化而逐渐减弱的凹槽形状，边缘的水痕形状就涂画得过于明显了，有些影响冰棍的精致感。

调整方案

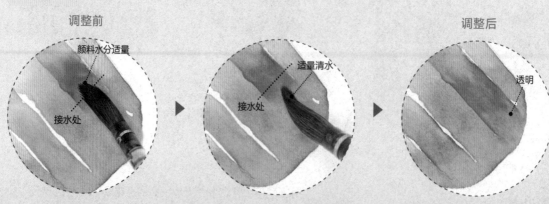

调整前　颜料水分适量　接水处　适量清水　接水处　调整后　透明

叠色加深凹槽暗部的时候，画笔上的颜料水分适量。在距离冰棍顶部有一定距离的位置，就需要用适量的清水开始衔接过渡，让颜色慢慢减淡，渐变至透明。

第 四 章

形准增加画面的精致度

4.1 快速画准形的方法

第三章讲过如何用网格法临摹物品线稿，其实网格法对于写生起形也是有帮助的，但是相对比较麻烦和呆板。因此，这一章就带领大家，通过更灵活的起形方法，从简单的物体开始练习铅笔起稿。

绘制的顺序

面对一个物体，我们可以从两个角度下笔。

一是从细节入手，从内向外扩散。

二是从整体开始，由外至内，慢慢深入细节。

从中心细节开始

从外部轮廓开始

从中心细节开始

从花蕊部位下笔，用细小的圆圈组成一个近似圆形的形状。接着由花蕊向外勾勒花瓣的线条，再在花瓣中描绘一些褶皱线条。

从外部轮廓开始

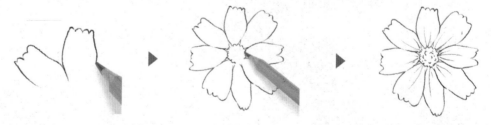

由花瓣外部边缘开始画，把所有花瓣绘制完后，再勾勒花蕊的整体形状，最后在花蕊中点一些弯曲的小弧线。

形状的概括

观察身边常用的生活用品,看看它们的形状该如何概括。

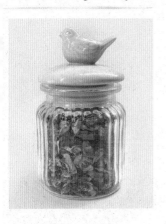

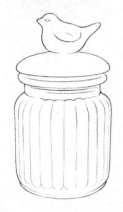

顶部的小鸟形状是不规则的,鸟身部分可以看作一个椭圆形,头、尾在两侧上方伸出。

盖子自身是一个圆饼状的物体,从侧面看起来盖住瓶口,是两个椭圆形叠加在一起,变得更有厚度和体积感。

瓶身部分是圆柱体,较为简单。描绘时可以在瓶身上加一些竖线条,作为玻璃瓶的纹理。

概括规则的物体形状

储物罐是一个比较小巧的圆柱体,瓶颈微微向内收缩,瓶口有一定厚度。

指甲油的瓶身部分是一个正方体,瓶盖是一个圆柱体。从正面看,我们可以分别用正方形和长方形概括出来。

概括不规则物体形状

剪刀的把手看起来像两个半圆,三角形的刀尖非常尖锐。

布偶小熊可分为三个部分:头部是一个圆球,身体部分是椭圆形,接着延伸出细长的四肢。

比例的测量

只用肉眼观察物体比较有难度，因此，我们可以借助手和画笔测量它们的比例。

测量的正确姿势

伸展你的胳膊，铅笔保持竖直，用笔杆对照物体做出比例长度的标记，测量时不要移动身体。

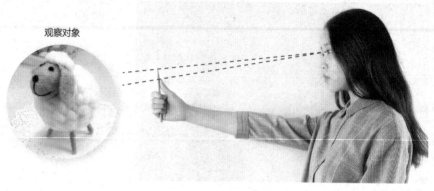

观察对象

在笔杆上伸缩拇指改变距离，就能简单地测出不同物体的长度。

手掌握住笔杆的位置也可以根据实际情况变动。

确定大致比例

头部高度 a

头部宽度 a

身体宽度 $1.5a$

总高度 $2a$

描绘一只玩偶小羊，主要确定头部与身体的比例，其次测量头部与四肢的比例。

测量发现，玩偶头部大约占据整个身高的 1/2，四肢高度约是头部的 1/2，等等。按照这样的方法继续测量其他部位。

细节比例

画面中的任何细节位置和大小都可以通过比例测量的方法进行确定,下面我们就一起来看看从大轮廓到细节怎样确定吧。

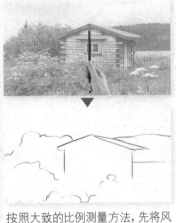

按照大致的比例测量方法,先将风景中的主体房屋位置和环境层次确定出来。

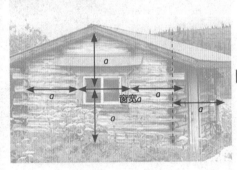

在确定房屋轮廓后,我们再次用比例测量的方法。以窗框的横宽 *a* 为准,依次对房屋的窗户位置和转折面进行测量,画出准确的细节比例。

周围的草丛、树木围绕着房屋,与房屋的大小高度比较相近。

确定了所有比例线条后,在准确的比例轮廓线条上丰富细节,注意墙面木条宽度与屋檐宽度相同。这样画出的风景线稿会更加精致。

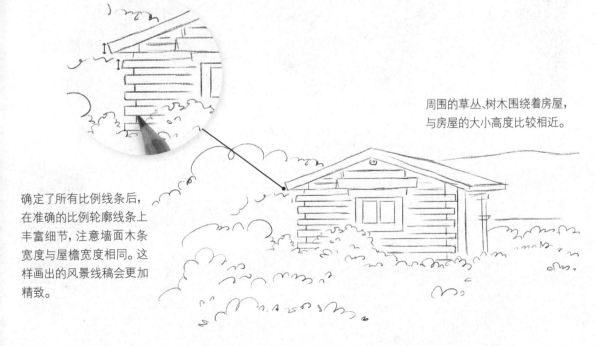

透视的调整

角度观察

拿一个长形物体在面前旋转角度观察,会发现它在我们眼中出现了很大的变化,这些变化就是我们说的透视。

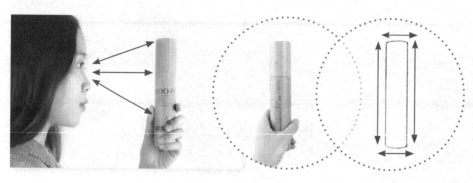

当物体与观察者面部直立平行时,物体大小是最准确直观的,不会出现透视变化。

把圆笔筒的一头远离眼睛,观察者会看到,物体靠近自己的下方位置变大了,而远离的上方位置变小了。

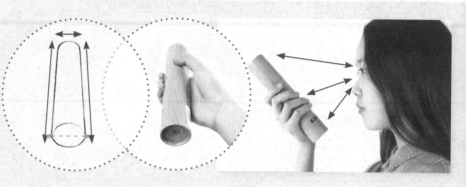

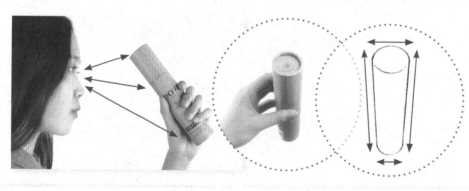

颠倒位置再次观察,这次相反:靠近观察者的上方变大了,而下方变小了。

若是彻底旋转至圆笔筒的顶面对着观察者,会发现顶部完全遮盖了其余部位,观察不到侧面或是底部了。

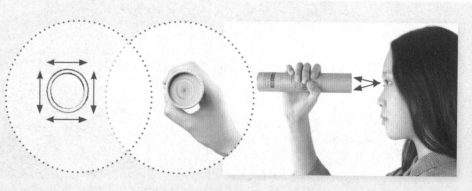

物体的常见透视角度

平视

半俯视

俯视

通过之前对长形物体的观察，我们也能更加方便地理解到，从不同角度观察其他形状物体发生的透视变化。
观察一个小碗，随着正视角度变化为侧视，碗口更大，碗底更小。而到了俯视角度时，只能看到一个完整的碗口了。

圆形平面的透视规律

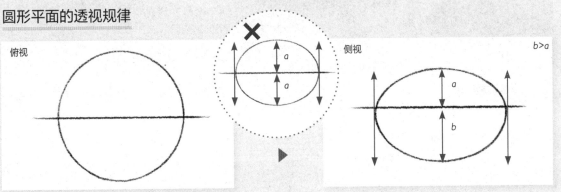

俯视

侧视

$b>a$

通过三视图可以发现，圆形碗口在侧视时会变成椭圆形。但要注意，并不是均匀的椭圆，而是 a 弧线短于 b 弧线的椭圆。

透视辅助线

画线稿时，可以在画面中增加一些辅助线（红色线条），帮助我们更准确地画出透视。确定正确透视后，轻轻擦去辅助线。

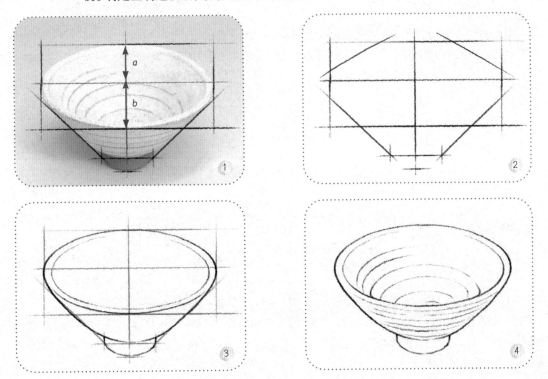

判断透视的准确性 实际绘画时，如果不小心把透视关系画错了怎么办？一起来调整看看吧。

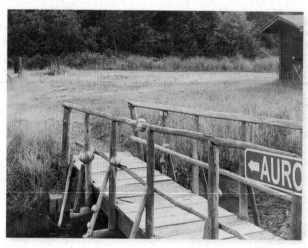

根据近大远小的原理，画面中靠近镜头的桥体部分最大，远处的桥体比较小。

细节处的透视也需要注意，路牌的透视和木桥的是相同的。

❌ 错误透视案例

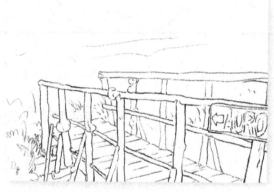

将正确的透视辅助线画在画面中，发现了错误透视的偏差。

两根横栏几乎平行，远处的桥体过于粗大，没有很好地体现近大远小的原理。

✅ 正确透视案例

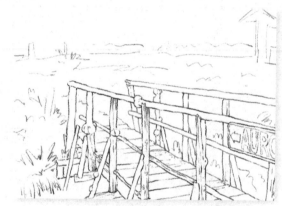

正确的透视图应该符合近大远小的原理，每根桥梁的粗细高矮都随着视线的远离而缩小。

绘画时，可以按照测量比例的方式用笔杆测量桥梁间的大致比例与透视关系。

小练习！

房间小憩一角

房间的角落是我们最惬意的休闲天地。拿起画笔，通过最熟悉的事物开始描画线条。

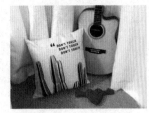

角落中靠在一起的抱枕与吉他，彼此间的比例关系要把握准确。

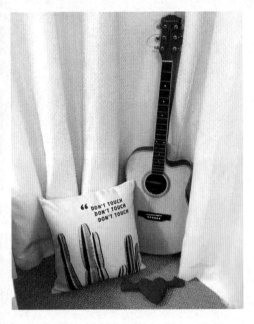

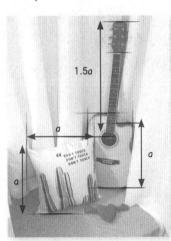

1.5*a*

以抱枕为参考，测量主要物体之间的比例关系，我们发现吉他琴身和抱枕高度相近。

1 确定好物体比例后，用直线简单快速地概括抱枕与吉他的形状。

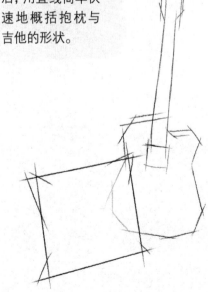

2 接着用曲线描绘出柔软的抱枕与吉他圆润的轮廓，再向上画出长形的吉他指板。

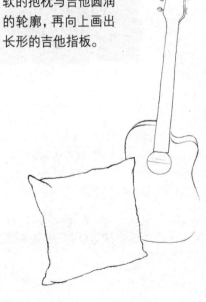

细节线条轻松随意些, 不必准确无误, 能够完善丰富画面即可。

3 外形描绘完后, 在物体上增加一些细节, 如抱枕上的花纹与英文、吉他的琴弦等等。

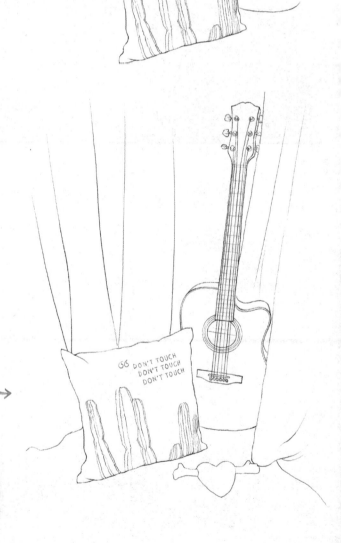

以周围的小物件作为陪衬, 线条简单, 画两三笔就好。画窗帘时, 注意线条弧度柔软一些。

4 细节描绘完后, 完善一下周围环境里的小物件与窗帘, 增加整体的氛围感。

在刚开始绘制线稿时，很容易看到什么画什么，忽略一些结构的细节。试着一步步将理论的透视知识转化到线稿作品中，画准物品轮廓。

**忽视
必要细节**

我们在观察一个物体的时候，往往会因为不仔细或一些光影过暗的情况而忽视掉细节结构，导致起形细节不准确。

**透视比例
错误**

许多物体组合在一起时，如果不事先确定好统一的透视关系，很容易造成画面物体失衡，看上去不在一个空间画面中。

实例分析

 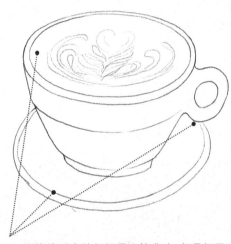

从画面整体来看，物体的形态特征抓得比较准确，但是杯子与杯碟的大小出现了偏差，盘子的透视也发生了倾斜，杯柄也没有体现细节。

误区详解

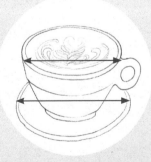

杯子与杯碟宽度相近，让杯子显得过大，令画面中的物品看起来头重脚轻。

对杯子把手处没有进行结构的刻画，看上去缺少了立体感。

杯底与杯碟的透视结构不准确，以致杯子看起来是扭曲的。

调整前 调整后 调整前

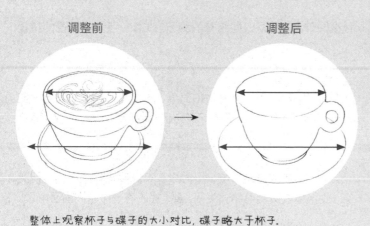

整体上观察杯子与碟子的大小对比,碟子略大于杯子.

调整前 调整后 调整后

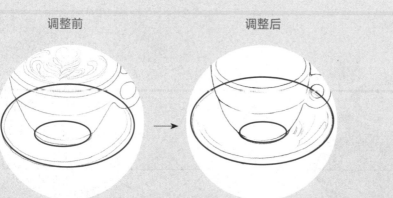

调整好碟子的透视关系,令碟子的摆放更加端正、准确.

在把手中增加一些明确结构的线条,增强连接处的立体感.

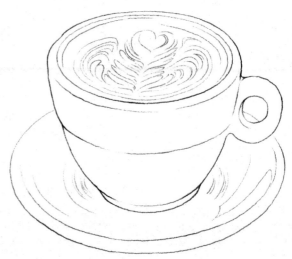

整体问题修改好后,在碟子中央增加一些弧形线条,令碟子更有质感.

4.2 总结概形的规律，简化复杂形体

很多人面对复杂的物体时，感觉无从下手。实际上，我们在画线稿时，只要掌握这些复杂线条的规律，就不必将每根线条都刻画出来。在适当的简化中抓住规律，就能准确地展现它们的特征了。

总结物品的规律

以海滩上的贝壳为例，贝壳上的花纹看起来非常繁复，但是又比较整齐、有规律。

放大贝壳后会发现，花纹的走向是呈扩散状的扇形。下方收紧，上方扩散。

秋日的银杏叶是不是也很类似呢？

我们无须按部就班画出每一根花纹，只要根据规律画出主要的几根线条即可。这样，既能表现出花纹特征，又缩短了绘画时间。

简化复杂形状

　　花团锦簇的樱花树看起来并没有贝壳那般简单明了的规律,但是我们可以简化花瓣的线条,将花瓣简化为一团团的形状,表现出大面积花簇的体积感。

首先明确树枝的生长走向,树枝的规律是由主枝干向两侧依次延伸出分枝,枝干也逐渐变细。

以最前端的花团为例,我们对其进行线条的简化。

概括花团的大致形状,用大小不一的弧线画出花朵外轮廓。

对弧线稍加细化,再在花朵中添加几笔花枝的线条。

勾勒出大部分树枝,一些过于细小的树枝可以忽略。

刻画花簇们的轮廓,在花朵中适当加一些花枝,一步步地描绘出完整画面即可。

小练习！

绽放的花朵

复杂的花瓣结构往往令大家望而却步，其实，只要找到花瓣的叠加生长规律，将其运用在绘画中就可以了。

层层叠叠的花瓣很复杂，我们需要简化它们的数量，靠近镜头的花瓣可以刻画得细致些。

花瓣的层叠就像鱼鳞一样，从下方的最外层开始，用小圆弧逐层交错叠加。

1 先观察花朵的姿态，用简单的线条概括它的形状。花朵部分可以画出十字线，花瓣围绕着十字线中心。

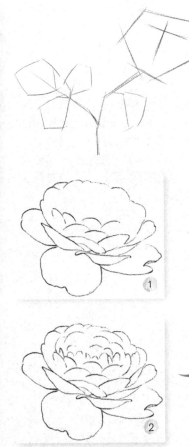

深入花瓣的细节，刻画出前方主要的层叠花瓣，它们彼此交错，呈现鱼鳞状。

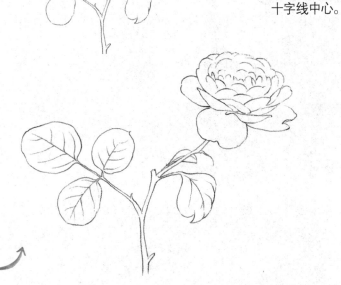

2 后方的花瓣层次可以稍微简略些，用两三笔短线条勾画出大致的层叠关系。枝干部分，注意粗细变化和转折节点，让其更加自然。另外，叶片部分也记得勾画出清晰、规律的叶脉走向，方便上色时的叶脉刻画。

 易错知识总结

当物体的纹理比较均匀、复杂时，大家可能会刻意去增加纹理部分，以致浪费了许多时间。适当的省略与简化是很有必要的。

找错图案规律

面对复杂的细节纹理，很容易失去耐心，于是随意添加错乱线条作为纹理图案，这会让物体失去正确的纹理质感。

刻意增加细节

细节能够丰富画面，但是刻意增加不必要的细节也会破坏画面。毫无章法地刻画很多线条，会让画面失去美感。

实例分析

娃娃的帽子为毛线质感，主要是由竖状纹理构成的，而习作中画成了平行斜线交错纹理，令帽子看起来像是网状。另外，小女孩的头发也可以适当简略。

调整方案

调整前

调整后

先擦去帽子上复杂交错的网格图案，保留帽子的竖线条纹理，接着在线条之间加入一些小小的∨形图案，这样就能准确地表现出毛线的纹理了。

第五章

打造水彩的
光影效果

5.1 3招教你表现画面光影

有光就有影，而体现光感的关键在于对投影的掌控。如果我们没有将物品的投影在画面中表现出来，画面中的光影感不但会被削弱，物体也会失去重量感。下面就通过3招教大家轻松画出光感。

影响光影色调的两大因素

大家平时有留意过身边物品的投影吗？是什么颜色的呢？是不是没有注意过？下面我们直接通过身边最常见的物品细致地观察一下吧。

偏紫

偏黄

偏粉

环境色

右侧照片是将小摆件放在白色的桌面上随便拍的。初看投影部分，直接就是一块灰色的阴影区域，对吧？但如果再细心观察一下，就会发现这些暗色的区域在一定程度上受物体颜色影响，发生变化。比如"偏紫""偏粉""偏黄"，这种情况我们统称为环境色影响。

认识环境色，会在后面的投影用色练习上有很大帮助，让画面中的投影拥有丰富的色彩变化，光影也会更绚丽。

光源色

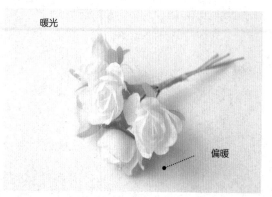

暖光

偏暖

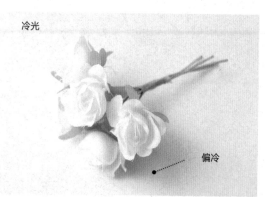

冷光

偏冷

观察同一物体在不同光源下的投影颜色变化，我们会发现，投影颜色受光源冷暖影响较大，暖光源中花束的投影偏暖调，冷光源中花束的投影偏冷调。

第 1 招：
投影颜色的搭配法则

认真观察物体的颜色后，我们来看上色画面中的投影颜色。为了让画面效果更生动，这里给大家分享几种简单、实用的万能投影配色方案。

灰色系配色

主体物颜色：

投影颜色：270 + 708

在调色上有一些困难的小伙伴，可以用最简单的灰色系涂画投影。只需在调和投影颜色时，将灰色与物体颜色进行适当调和即可。因为灰色系的投影色彩倾向感不强，所以可以和任何主体物搭配。

同色系配色

主体物颜色：

投影颜色：270 + 411

使用同色系的投影配色，是我们常采取的一种方法。直接根据物体的主体颜色调和一个深一些的同系色。这种相似色的色调搭配可以让画面整体更加干净、通透，带来一种安心感。

有环境色变化的投影配色

通过对真实环境下投影颜色的认识，会发现颜色其实非常丰富。为了让大家用简单的方法画出丰富的投影配色，可以假定画面为暖光源，采用橙蓝、黄紫这两种投影配色方案，通过混色的方法来绘制投影。这样，既能减弱物体本身颜色，也能增强光感。

右图为暖橙与蓝色的配色效果。

270 506

有背景的投影用色

主体物颜色：
背景颜色：
投影颜色：708+506

当物品处在一个有背景色的画面里，为了让画面颜色保持和谐统一，我们在绘制投影时，可以直接用比背景深一点的颜色涂画。

如左图中，背景的蓝色比较浅，在绘制投影时就需要一个更重的蓝色来与白色的小鹿对比，突出小鹿，让整个画面统一到和谐的蓝色调里。

第2招：
确定投影方向

掌握了投影与物体的配色方案之后，却无从下手。这是因为缺少对光源位置与投影方向之间关系的观察和理解，下面就一起来看看吧。

在绘制一个物体投影之前，首先要确定光源位置。下面几张图是模拟不同的光源位置对物体投影形状产生的影响，我们可以清晰地看见投影方向因光源位置的改变而变化。

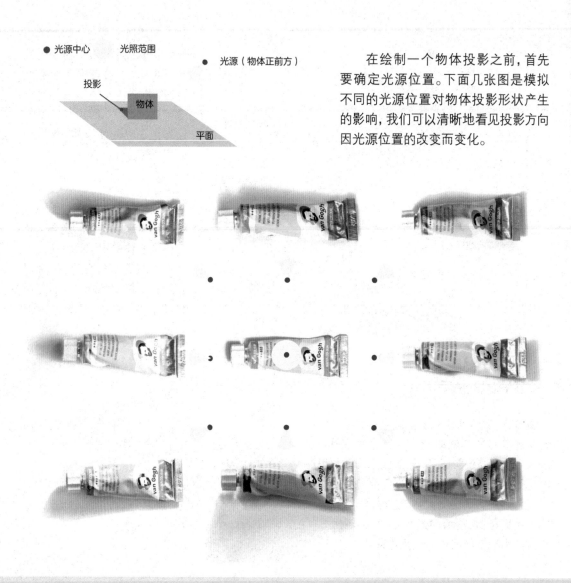

如何确定多个光源的投影方向？

生活中，我们看到的物体基本上受多个光源影响，投影往往没有明确的形状。我们需要根据物体最亮部的位置，确定投影的位置、方向。

图中的陶瓷瓶受到两个不同方向的光源影响，造成投影区域形状模糊。在绘制时，可以先确定陶瓷瓶最亮的区域，找到主要光源，再画出投影。

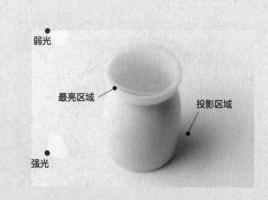

第3招：
投影形状表现

确定了投影方向之后，再进行投影形状的绘制。根据物体形状轮廓以及受不同聚散光照的影响，我们可以仔细确定投影形状的变化，将物品绘制得更加生动。下面我们以常见的情况进行分析。

形体因素

通过下面两组不同形状的物体的对比图，我们可以发现，物体形状影响投影形状，并且投影紧贴物体。因此，我们在绘制不同物体时，要注意多观察形状的起伏变化。除此之外，我们还需要注意物体与所处平面的透视变化，投影的形状也随平面的透视发生变化。

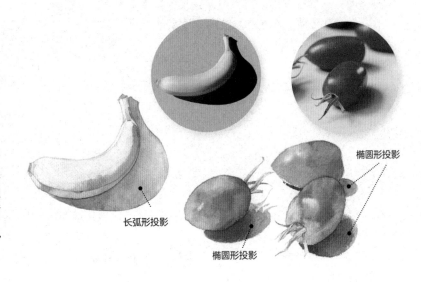

椭圆形投影

长弧形投影

椭圆形投影

光源聚散

通过下面两组不同聚散光源的对比图，我们可以看出，光源的照射效果决定投影颜色的深浅程度。左图更接近泛光光源（漫射光），投影较为模糊和柔和；而右图则是聚光光源（点光源），形成的投影形状会比较清晰。

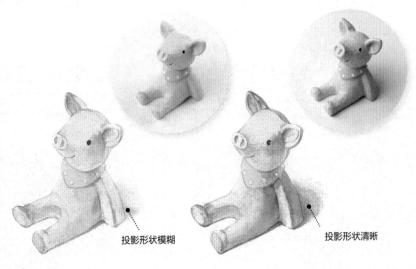

投影形状模糊

投影形状清晰

特殊的投影情况

若光源处于物体正上方，且物体与水平面有一定距离，那么投影形状跟俯视物体时看到的形状相似。

右图中的小摆件悬挂在空中，受到垂直的光源照射，在纸面形成一个与摆件底部轮廓相似的投影。

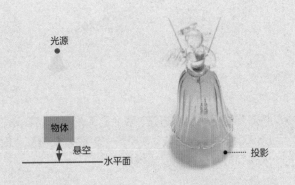

光源

物体

悬空

水平面

投影

小练习！

阳光下的海螺

怎样才能画出正确又透气的投影呢？绘制投影时，控制投影的配色和颜色的深浅变化，让画面充满光感！

绘画要点

仔细观察海螺的形状，分析光源对它产生的影响，画出正确的投影。

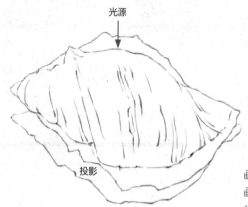

光源

投影

使用颜色

- 270 偶氮深黄
- 331 深茜草红
- 311 朱红
- 568 永固蓝紫
- 506 深群青

画出海螺的线稿之后，根据光源位置和海螺的形状画出投影形状。也可以试着自己设定一个光源位置，结合所学知识，画出自己脑中的海螺投影。

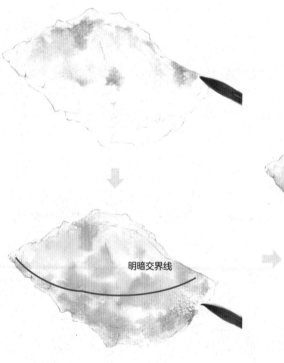

明暗交界线

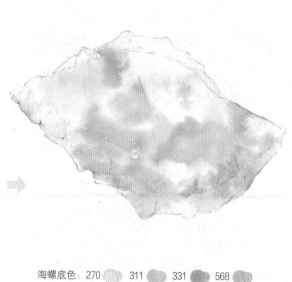

海螺底色：270　311　331　568

1 将海螺部分用清水打湿，从上到下依次用270、311晕染亮部，331晕染明暗交界线，再用568对暗部进行晕染。在明暗交界线处晕染颜色时，笔头要稍干一点，才不会让颜料扩散太快而导致明暗交界线模糊不清。

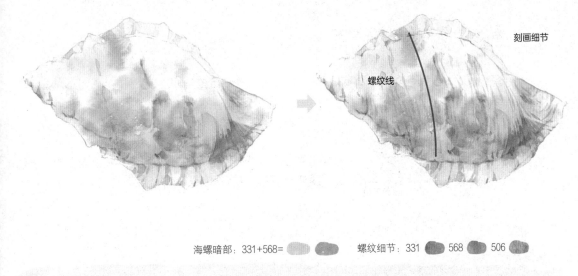

刻画细节

螺纹线

海螺暗部：331+568＝ <image> 螺纹细节：331 <image> 568 <image> 506 <image>

2 等待底色干透后，用331与568调和出不同的颜色，再次明确暗部形状，强调形体起伏。随后，分别用331、568、506加水调和，刻画螺纹细节。勾画细节时，注意螺纹线的方向要与海螺的形体保持一致。

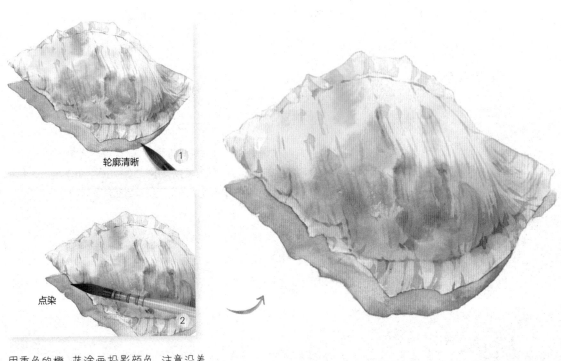

轮廓清晰 ①

点染 ②

用重色的橙、蓝涂画投影颜色，注意沿着投影的轮廓细致涂画，加强光影效果。

投影：506 <image> 311 <image>

3 在投影区域刷上一层薄薄的水，再用506沿着投影轮廓的外围边缘晕染底色，明确投影形状。趁湿，用311在海螺轮廓线周围投影处适当点染，让投影颜色更加丰富、透气。

 # 易错知识总结

投影形状不仅受前面所讲的物体形态的影响，同时一些细微的空间透视变化，也会让投影效果更加真实。

 投影形状透视不准确

如果投影轮廓描绘不当，就容易造成投影与物体的形状脱节，让画面中的物体脱离现实生活。

实例分析

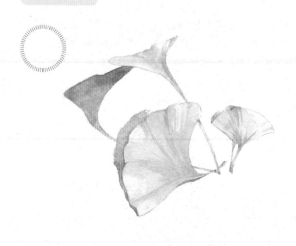

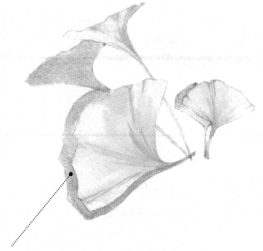

这幅作品的叶片部分画得比较细致，颜色搭配也很舒服，但是投影的透视不够讲究。一是左侧大叶片的投影发生位置错误，导致叶片浮空；二是中间立起来的叶片投影透视感较小，造成单片叶片的光源位置发生改变，产生矛盾空间。

调整方案

调整前

支撑点

调整后

明确叶片两个支撑点之后，根据光源方向沿着叶片的轮廓边缘开始画出投影。

调整前

 调整后

弄清楚叶片与地面的接触位置之后，强化投影的透视感。

5.2 学习刻画暗部表现物体体积感

有了光源意识的小伙伴，可能会在物体的体积感上犯难。暗部的面积把握不准确，画着画着，画面就变脏变暗了。我们就以暗部为突破点，来学习体积感的表现。

体积感的重要性

通过下面两张对比图，我们能直观地感受到两张图视觉立体感的差异。平面图颜色单一；立体图颜色丰富，且光感强烈。后者通过灵活运用颜色变化来让纸面上的物体产生起伏结构感，再适当添加投影，画面中的物体就"立"起来啦！

平面

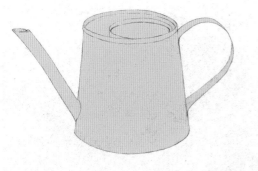

立体

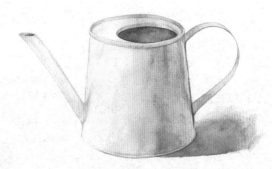

光影结构分析

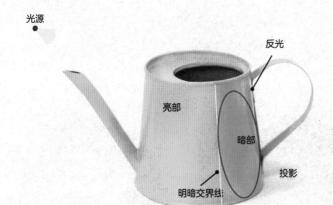

光源

反光

亮部

暗部

投影

明暗交界线

水壶柱状结构示意图

水壶受到光照之后，我们能清晰地看到壶身上面的颜色深浅变化。受光区域称为亮部，而背光区域称为暗部。暗部内容易产生反光，而亮部与暗部交接的部分则是明暗交界线。

由于水壶是柱状结构，起伏变化柔和，在受到光照时，会在壶身表面形成比较模糊的明暗交界线。

确定物体的明暗面

在绘制一个物体之前，首先要做的就是分清物体的明暗面。找准明暗区域之后，才能更轻松地将物体再现在纸面上。

规则物体

右边方形的小收纳盒是比较典型的规则形状物体。我们可以看到物体的明暗面清晰，很快就能确定好。同时明暗交界线清晰，亮暗面对比强烈。

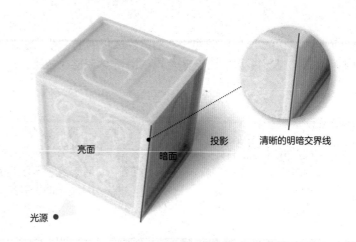

亮面　　暗面　　投影　　清晰的明暗交界线

光源 ●

不规则物体

右图中，受不规则的弧形结构影响，瓷盘的明暗交界线清晰度会有不同程度的变化，起伏越大，明暗交界线越清晰。同时，瓷盘整体起伏变化大，且内部还有许多小的起伏，造成整体暗部区域相对分散，暗部颜色深浅也随起伏程度而变化。

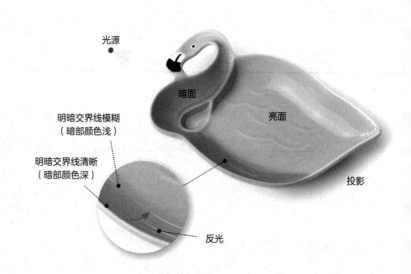

光源
●

暗面　　　亮面

明暗交界线模糊
（暗部颜色浅）

明暗交界线清晰
（暗部颜色深）

投影

反光

试一试，分析物体明暗及结构

结合实物照片，根据物体的光源位置，试着分析一下右边两张图中的物体的明暗关系、明暗交界线与物体结构的关系、投影形状位置与光源的关系。

暗部形状和颜色

形状分析

光源

暗部边缘明显

暗部边缘柔和

多肉叶片形状整体比较饱满，不同的叶片明暗交界线的清晰程度不同，亮暗部颜色的深浅变化也有所不同。

颜色调和

多肉叶片亮部颜色：

在绘制多肉叶片时，我们会结合照片中的光源颜色和物体固有色，对画面用色稍作调整。给多肉部分整体增加黄色，突出光感。

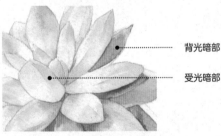

背光暗部

受光暗部

受光暗部：270+623=

背光暗部：623+506=

在刻画多肉细节时，可以根据光源将多肉整体分成受光部和背光部两个区域，再进行细化。受光部的暗部颜色一般偏向光源颜色，整体也比较透亮；而背光部的暗部颜色会比较暗，且颜色偏冷一些。花盆部分则使用前面给到的黄、紫配色，突出光影感。

小练习！

山竹

要绘制出圆滚滚的山竹，我们需要根据前面讲到的光影结构明确立体要点，同时结合水彩的湿画加色，画出过渡更加自然的明暗变化。

正确分析物体的形体结构，才能自信地塑造物体立体感。

使用颜色

- 270 偶氮深黄
- 311 朱红
- 623 树汁绿
- 568 永固蓝紫
- 331 深茜草红
- 411 赭石
- 506 深群青

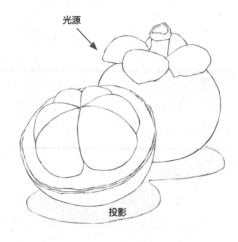

光源

投影

在画线稿时，注意山竹圆形剖面的透视关系。对投影形状没有准确把握的情况下，可以在线稿里描画出投影形状。

点染 ①

勾勒果肉轮廓 ②

上色时，不用画出明显的暗部形状，只需要在暗部适当点染，也能让果肉变得圆润饱满。

果肉：568

1 给果肉局部刷水，然后用568在暗部进行点染。待干后，用568调和少量水，勾勒果肉轮廓。勾线至暗部区域时，适当加重颜色。

亮部颜色：
331+568

暗部颜色：
331+411

在调和暗部颜色时，需要有
明显的色彩倾向，这样画面
上的物体才不会显脏、显灰。

区分切面、外壳

①

亮部减淡

②

因为山竹的形状类似球体，
所以明暗交界线比较柔和。
在画的时候适当弱化明暗交
界线，让它的形体圆润起来。

加重暗部

③

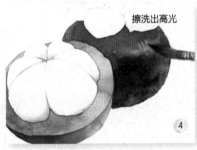

擦洗出高光

④

果壳：331+568= 331+411=

2 用331分别与568、411调和画出山竹果
壳。明暗面过渡一定要柔和，突出山竹的
球形特征。画完暗部之后，趁湿用干笔
笔尖洗色，擦出高光。这样画出来的山竹
更有分量感。

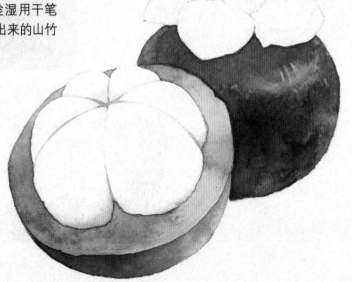

强调暗部

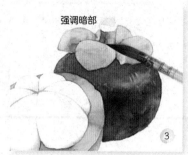

果蒂部分颜色比较丰富，能让画面显得更生动活泼，减少山竹重色带来的沉闷感。

果蒂底色：270 623 311

果蒂暗部：623+568=

茎秆：411 623+568=

3 给果蒂部分刷水，用270、623、311分别晕染铺底。再用623与568调和画出暗部。最后用411、623与568的调和色画出茎秆。

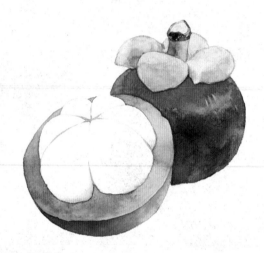

剖面缝隙：568

4 用568加水调和刻画山竹剖面的缝隙。用笔的时候稍微松动一点，让它显得更加真实。

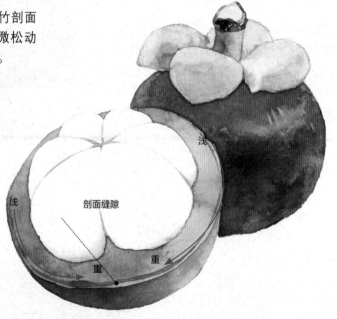

浅

浅

剖面缝隙

重

重

果肉投影

果蒂投影

注意，产生投影的位置要与光源位置对应，避免画面出现矛盾空间。

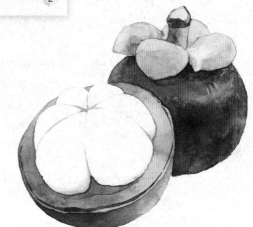

投影：331+568= 　　331+411= ⬤

5 用331分别与568、411调和出不同层次的颜色，刻画出山竹剖面、果壳上的投影，区分出这两个面。

分析山竹与投影面的接触部分，从接触点位置向投影边缘扩散并减淡颜色。

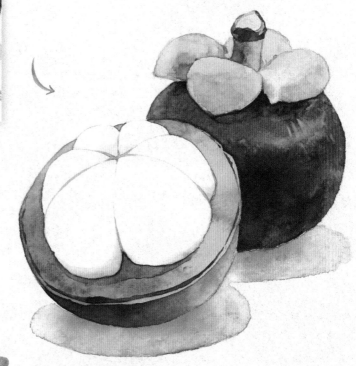

投影：331 ⬤　568 ⬤　506 ⬤

6 给局部刷水，用331、568、506混色画出投影。靠近山竹部分适当加重，增加山竹的分量感。

 # 易错知识总结

初学者在塑造物体立体感时，颜色与水分控制不当，就会出现立体感弱的情况。想让物体有立体感，就必须刻画明暗交界线，加强亮暗部颜色的对比。

 颜色对比 不明显

画暗部颜色时，颜料较少且水分过多，就会导致暗部颜色与亮部颜色区分不明显，且易产生水痕。

投影颜色 无变化

投影的颜色变化也能增强物体的立体感。如果投影是一块平整的色块，就会让投影与物体脱节，看上去更像一块垫在主体物下面的垫子。

实例分析

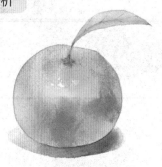

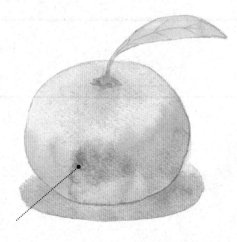

这幅作品的颜色调和比较干净，橘子轮廓观察得很准确，只是在画暗部颜色时水分控制不当，较多的水量减弱了明暗对比，产生了突兀的水痕。另外，投影颜色过于平均，使橘子失去重量感。

调整方案

调整前

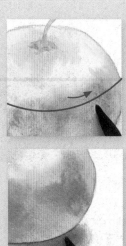

用含有少量水分的清水笔在暗部均匀地刷水，随后用较浓郁的橘色沿着明暗交界线的位置晕染暗部。

调整后

调和偏红的重色，适当加重橘子暗部下方的投影颜色。

5.3 自然留白的绘制方法

初接触水彩时，我们经常把物体的高光做简单空白处理，以此增强画面颜色对比。而准确把握高光的形状，则是令很多初学者头疼的问题。接下来，就一起学习高光的处理方法吧！

高光的形状

现实生活中的高光形状丰富多样，不同的物体形状和不同的光源都能产生不同的高光形状。

形体因素

高光形状与物体形状紧密联系。形体起伏越大，高光面积越小。

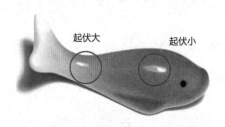

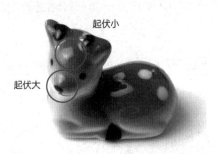

光源因素

光源间接投射到物体上，也会让高光的形状发生改变。直接光源照射产生的高光，更接近光源本身的形状；而间接光源（如透过玻璃窗）照射产生的高光形状，则易受另一物体形状的影响。

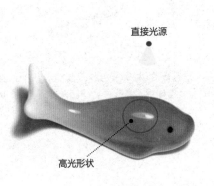

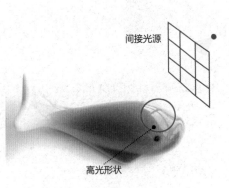

如何找准复杂形状的高光留白？

以右图中受左上方的光源照射的糖盒子为例，我们可以先找到形体突出的部分与光源直射区域，再在这两块区域内部找到高光。

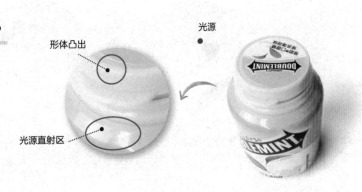

留白方法

在学习了高光形状方面的知识之后，我们再来学习具体的留白方法吧。

直接留白

在绘制画面线稿的时候，我们需要将留白的形状细致地勾画出来。这样上色时，轻松避开勾出的留白区域就可以了。直接留白的形状会比较自然。如果画面中有许多细小的部分都需要留白，就不太好控制了。

留白胶

荷尔拜因
笔形留白胶

直接涂上留白胶

留白胶干至
半透明

擦去留白胶

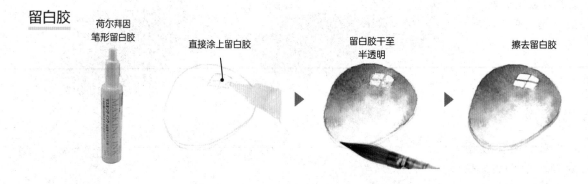

这种笔形的留白胶用起来比较方便，也不会伤笔。涂色之前，先用留白胶覆盖需要留白的部分，待留白胶干透之后，就可以随心所欲地上色了。注意，干透后的留白胶呈半透明状。最后在画面颜色都干透后，用橡皮或者指腹轻轻擦去留白胶即可。留白细节比较复杂的时候，用留白液会比较方便。

白色颜料

吉祥胡粉

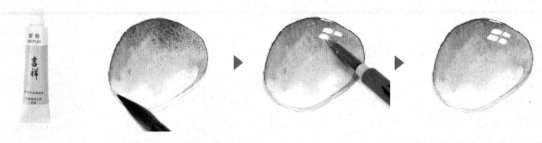

除留白液之外，也可选用胡粉等覆盖力强的白色颜料，在画面颜色干透后，用笔尖蘸取胡粉涂出高光。这种方式常常是最后为画面添加高光细节所用。这种方法比较适合细小的留白，如果覆盖面积过大，会让画面缺少透气感。

小练习！

樱桃果酱蛋糕

诱人的果酱蛋糕，精彩的高光细节是让它看上去很好吃的重要因素。认真思考准确的留白区域，一起绘制形色俱佳的美食吧！

使用颜色

238 橙黄	227 土黄	311 朱红	411 赭石	371 永固深红
331 深茜草红	416 深褐	568 永固蓝紫	708 佩恩灰	

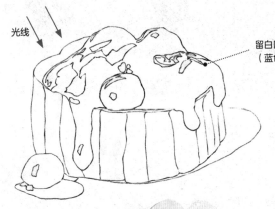

光线

留白区域（蓝色）

初次留白区域：受左上方光照影响产生的高光，是蛋糕在画面中最亮的部分。根据樱桃与蛋糕的质感和形状，留出不同的白色形状。

蛋糕底色：238

果酱底色：331

1 用238平铺出底色的时候，注意留出画面中的最亮部分。

2 果酱部分用331与水调和成浅粉，均匀铺色。

蛋糕的暗面，用笔肚叠涂较大的块面，使其体积感明显且更显通透。

蛋糕暗部：311

3 细心观察蛋糕的形状，用311直接与水调和，画出蛋糕的起伏细节，使它更加贴近真实。

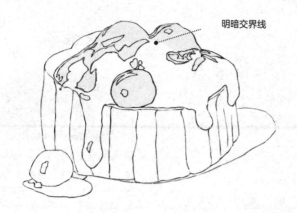

明暗交界线

二次留白区域：由于果酱呈胶状质感且固有色较重，它的明暗颜色差异较大，需要做二次留白处理。根据果酱的形状，找出明确的明暗交界线位置。

凸出（鲜亮）

凹陷（暗色）

用重色一边勾勒果酱亮部形状一边涂色，明暗交界线处和果酱深陷的部分往往颜色较重。

果酱固有色：311+371=

果酱暗部：311+411+568=

311+411+708=

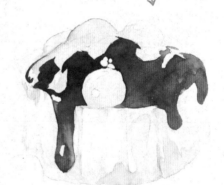

4 换用调和的重色大面积叠涂果酱颜色。这是第二次亮部留白，让果酱的层次更加丰富，看上去剔透、诱人。

湿润

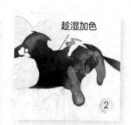
趁湿加色

继续加重凹陷部分的果酱颜色，强调周围果子形状。尽可能地减少水痕出现，让其颜色过渡自然。

果酱暗部：311+411+708=

5 接着在果酱底色湿润的状态下，调和颜色，加重画出果酱的暗部。记住，颜色越重，起伏越大。

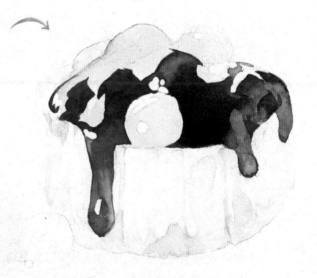

靠近光源的单个果子
整体颜色鲜艳通透.

不管果酱内到底存在多少果子,
形体突出的果子颜色都要跟
果酱整体颜色保持一致.

受光源的影响, 果子
高光周围会产生丰富
的变化, 靠近光源的
一侧颜色更加透亮,
另一侧则颜色较暗.

果酱固有色: 311+371=

果酱暗部: 311+411=

6 待上一步大面积的颜色干透后, 用370与
411分别与311调和, 绘制前后几颗果子。
注意靠近光源的果子颜色更通透。

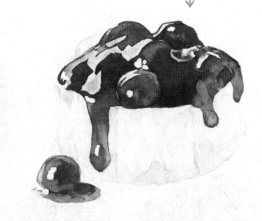

流淌的果酱颜色会比聚集状的果酱颜色鲜亮通透, 在画
的时候, 可以用较干的笔把边缘颜色擦洗掉一些, 增强
反光, 展现透明感。

果酱暗部: 311+411=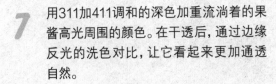

7 用311加411调和的深色加重流淌着的果
酱高光周围的颜色。在干透后, 通过边缘
反光的洗色对比, 让它看起来更加通透
自然。

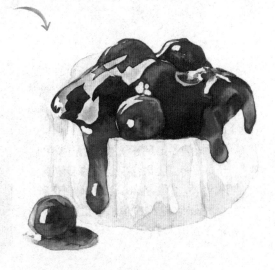

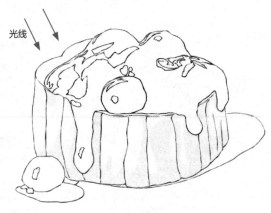

光线

绘制蛋糕部分时,注意整体明暗关系及起伏的明暗关系。由于光线从左上方投来,蛋糕左边的留白比右边更多、更亮。

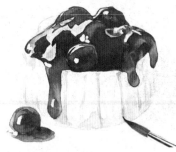 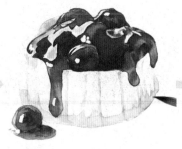 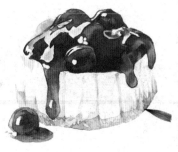

蛋糕底层: 411+227=　　　　蛋糕孔洞: 411+416=

8 　用227调和411强调蛋糕的缝隙,适当加重缝隙两端,"卡两头突中间"让它更加立体。根据蛋糕形体的起伏变化,继续用上一步相同的颜色给蛋糕底层涂色。在底色干透后,用411加少许416调和深色,画出蛋糕上的孔洞。保留水痕也可以作为一个表现海绵质感物体的小方法。

加深果酱起伏明显的位置,让液态的果酱中呈现若隐若现的果子层次。但需要注意的是,果酱总体来说是液态的,所以加重的部分颜色不宜过重。

蛋糕底色: 331+568=

果酱暗色: 311+411+708=

311+411+708+568=

9 　最后,调和出足够深的颜色强调果子的形状。让果酱中果子的形体更加清晰。投影的部分用331与568调和画出,这样樱桃果酱蛋糕的立体感就出来了。

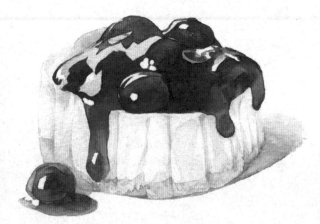

 # 易错知识总结

临摹作品时,要厘清原作的形体与高光的位置之间的关系。明确高光的位置,作品才能更加生动、真实。

 高光位置不准确

对于刚开始接触绘画的人来说,很容易对事物的观察不到位,对高光的位置不在意,导致作品中物体的体积和质感发生了改变,作品完成度也大大降低。

实例分析

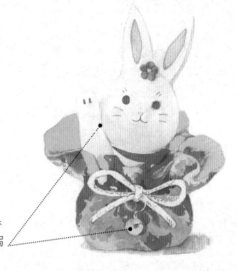

这幅作品中,兔子脸部的高光留白比较模糊,分不清明暗结构的变化,铃铛部分也缺失高光。很弱的立体感造成作品的完成度大打折扣。

调整方案

调整前

调整后

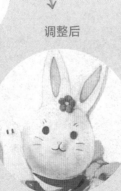

明确摆件兔子面部的明暗结构,用浅粉色加深虚线框部分,将暗部表现得更加明显,突出体积结构。

调整前

高光位置

调整后

用胡粉在物体上补出高光,同时加重强调周围的重色部分,让铃铛的金属质感更加突出,画面更加完整。

5.4 用光影加强画面空间变化

在欣赏一幅作品时，画面最先吸引人的地方总是它的色彩，而这些颜色往往是作者经过长时间对光下事物观察提炼出来的。一起学习如何用多变的颜色将画面的空间与时间表现出来吧！

空间的纵深感表现

由于空气和自然介质（雨、雪、雾气等）的存在，人眼所见事物会随着场景的变化，出现不同层次的颜色变化。在画面的空间表现上，我们可以通过特征来描绘更有纵深感的场景。

图中前景和远景的颜色深浅的差异，让人明显感受到照片中空间的深远。而表现在画面上时，我们需要夸张所见到的差异。下图是根据右边照片绘制的一幅作品，我们试着分析一下如何表现画面空间吧！

虚实关系

通过主观地控制物体的虚实来增强画面空间。前景的小树轮廓清晰，细节也比较丰富，那么我们会从视觉上感到树的部分是"实"的；而山脉的形状和细节处理就比较概括，形成视觉上的"虚"。就这样，通过虚实的对比来营造空间层次。

控制深浅

我们在用色的深浅程度上做了处理。比如表现群山的空间感时，远山的颜色比较浅，近处山的颜色相对深一些。用颜色的深浅变化来暗示空间的远近。

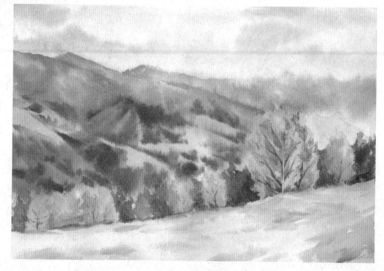

画面整体色调与时间的关系

　　太阳位置的改变会影响我们看到的景象的整体色调，让人产生时间感。分析不同时段的场景颜色变化规律，可以让我们轻松把控画面时间感。接下来，以一天当中海面的两个时段为例进行解析。

正午海面

正午的太阳光是一天中最亮、最没有色彩倾向的。由于太阳直射，会造成海面整体颜色都比较明亮，显得有些过曝。因此，画面的冷暖色调会比黄昏时段更弱。

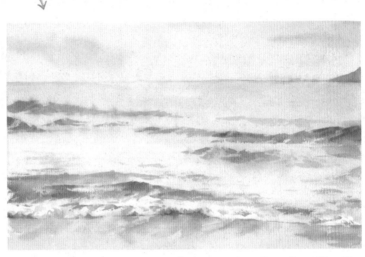

海面配色：

通过增强前景海浪的明暗对比来强调空间感。在时间处理上，亮部用较浅的黄色与暗部的蓝色对比，营造出中午的时间感。

黄昏海面

黄昏时段的海面在太阳的映照下，色彩浓郁。由于光线的散射，整体呈现非常明显的红、蓝紫色调，冷暖对比较大，颜色比较饱和，明度不高，且丰富多变。

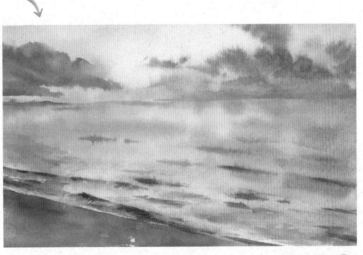

海面配色：

在海平面附近用了较多的红色、橙色与蓝紫色对比，营造出黄昏的时间感。注意空间越近，整体色调越偏蓝紫色，饱和度越低。

小练习！

晨间山野

如何画出晴朗明媚的早晨？由于空气中昨夜产生的水汽并未完全消散，早晨的色调比下午的色调稍冷些。这也是早晨看到的景物比下午更加透亮的原因之一。

使用颜色

● 506 深群青	● 508 普鲁士蓝	○ 623 树汁绿	○ 270 偶氮深黄
● 662 永固绿	● 311 朱红	● 411 赭石	● 568 永固蓝紫
● 331 深茜草红			

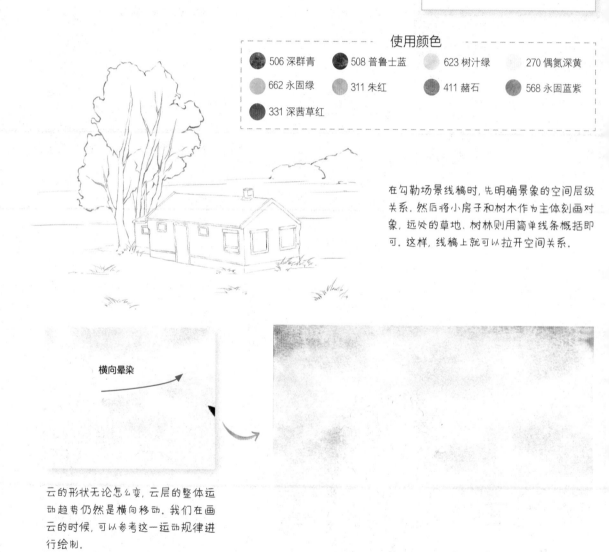

在勾勒场景线稿时，先明确景象的空间层级关系，然后将小房子和树木作为主体刻画对象，远处的草地、树林则用简单线条概括即可。这样，线稿上就可以拉开空间关系。

横向晕染

云的形状无论怎么变，云层的整体运动趋势仍然是横向移动。我们在画云的时候，可以参考这一运动规律进行绘制。

1 给天空刷较多的水，直接用506和508晕染天空。晕染时，可通过控制运笔的力度（不必太过拘谨）和笔中的水分来做出云层效果。

天空：506
508

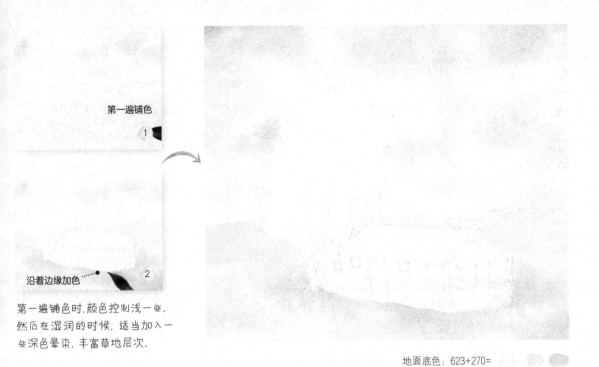

第一遍铺色

1

沿着边缘加色 ····· 2

第一遍铺色时,颜色控制浅一些,
然后在湿润的时候,适当加入一
些深色晕染,丰富草地层次。

地面底色:623+270=

2 待天空部分干透之后,先用清水打湿草地部分,然后用623与270调和不同深度的颜色晕染。
如果铺色时不小心涂到房子和白桦树,对画面也没太大影响,反而能让画面色调更加统一。

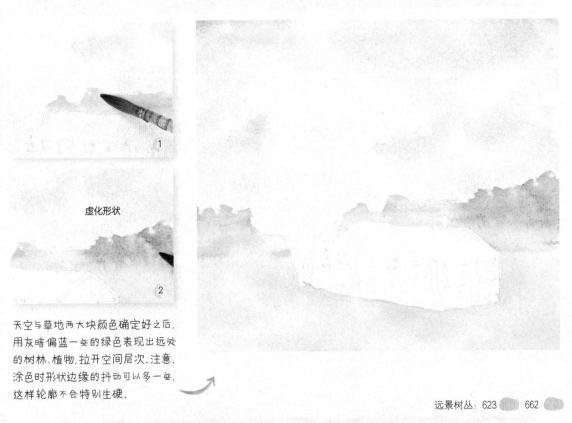

1

虚化形状

2

天空与草地两大块颜色确定好之后,
用灰暗偏蓝一些的绿色表现出远处
的树林、植物,拉开空间层次。注意,
涂色时形状边缘的抖动可以多一些,
这样轮廓不会特别生硬。

远景树丛:623 662

3 趁湿,用623、662晕染画出远景树丛,让其颜色从前景草地延伸过渡的同时,与天空部分
划分开。注意湿画加色晕染的时候,要下笔干脆,让颜色自然融合。

立面

涂画房子底色时,注意区分房顶斜面和房子立面,稍微加强两块颜色面的对比,塑造立体感能让房子更加突出。

房　顶: 311
房子立面: 411
　　　　270
墙壁层次: 411

4 用311为房顶铺底,再分别用411和270为房子立面晕染底色。随后,用411调和较多的水,拿干燥的纸吸去笔肚上一部分水后,画出房屋墙壁的斑驳感。

在房子背光部分的墙面多添细节,让房子的各个面有细节的对比,在提高房子的精细度的同时,也丰富了暗部,让它显得更加生动。

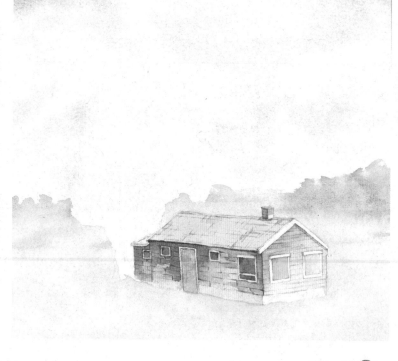

缝隙: 411
窗户: 331　508　568　568+506=

5 明确房子的受光面和背光面,确定好窗户所在位置。再分别用331、508、568、568与506的调和色加水,画出窗户。最后,用411刻画墙上的砖缝和屋顶的瓦缝细节。

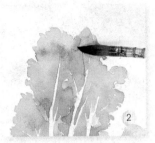

留白枝干

从单棵树叶的形状边缘开始上色，一块一块晕染，注意避开白色的枝干部分。

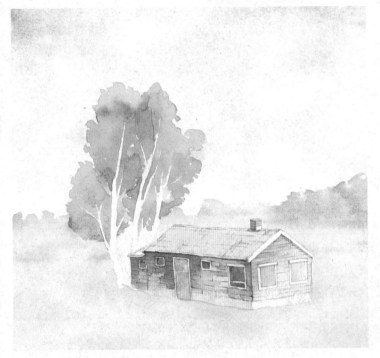

树叶：270+623=
623+662=
623+506=

6 分别用270与623 、623与662调和两种不同的绿色，从树叶的顶端开始向下晕染。趁湿的时候，可以适当用623和506调和的深色点染加深树叶的暗部，让大树的颜色更加丰富。

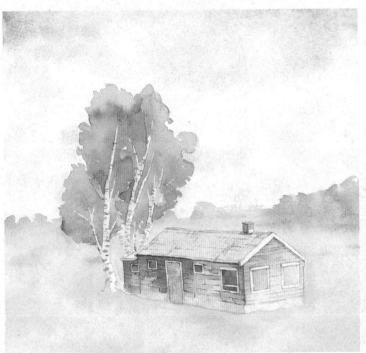

暗部和细节：508

7 用508与水调和出不同深浅的蓝色，先用浅蓝色给树干的暗部整体上色。等暗面颜色干透后，用深蓝色点出白桦树干的纹理细节。注意，有一些大小和疏密变化会让白桦树更加生动。

在画草丛时，可以少做调
色，让绿色始终保持一
个干净的状态，避免弄脏
画面。

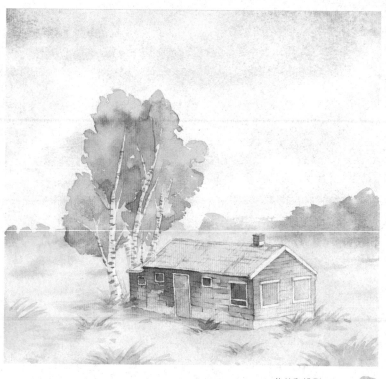

草丛和投影：623

8 直接用623叠色刻画前景的草丛和投影。叠色涂画的时候，注意由浅至深逐层叠涂。草丛只需画出大概的形状并且符合正常生长方向即可。投影颜色用比草丛稍浅的颜色作强调，这样既能突出主体物，也能让投影部分与草丛搭配出来的颜色更加整体、和谐。

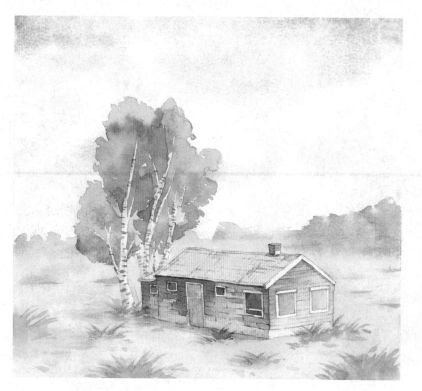

中景：623

9 最后，用画笔蘸取623，横向轻扫。在画面中较空的中景部分，适当添加一些笔触线条，让草地部分的前、中、远景的空间层次更加自然、和谐。

 # 易错知识总结

初学者在做空间感方面的场景练习时，很容易出现控制不好水、色调和比例，以及画笔干湿度等问题，造成空间层次关系模糊。这时需要重新明确层次关系，用再次叠涂颜色的方式拉开空间关系。

厘清所画对象的空间纵深层次，合理地控制颜色深浅虚实变化。从远到近逐步推进空间，有利于加深对画面的空间层级掌控。

实例分析

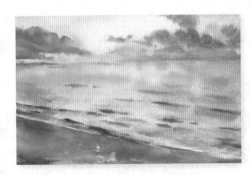

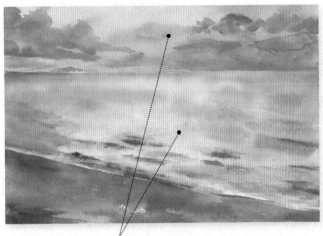

这幅作品整体的颜色表现较为丰富和准确。但是近景海面缺乏层次变化，没有表现出海面的纵深感。同时天空云彩的部分水分控制不当，形成水痕，让云朵的形状过于明显，从而削弱了云层之间的空间感。

调整方案

调整前

调整后

给水面添加更多的波纹，让海面的空间层次更加丰富。注意在添加前先铺一层水，用湿画加色的方式画出边缘柔和的海面波纹。

调整前

突出的色块

调整后

重新绘制天空时，可以先在纸面均匀刷上一层薄薄的水，趁湿，先用较浅的颜色铺出最远处的云层。随后，直接用重色晕染出前端的云朵。待画面干透后，调和浅色画出中间部分的云朵。

5.5 不同物体质感的表现方法

有光的条件下，我们对不同物体的质感有立体化的视觉印象。那么，物体的质感该如何完整清晰地表现到画纸上呢？仔细观察不同质感的物体的特点，让画面达到以假乱真的效果吧！

不同质感的区分与运用

面对不同的物体，我们可通过对其高光、亮部、明暗交界线、暗部、投影五大调进行观察，总结和区分不同物体质感的特点。在画的过程中突出这些特点，就能画出逼真的物体啦！

陶瓷制品

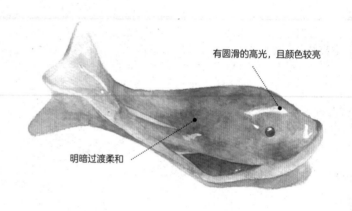

有圆滑的高光，且颜色较亮

明暗过渡柔和

光滑的陶瓷制品，整体颜色过渡自然，高光颜色较亮，投影形状明显。

金属物品

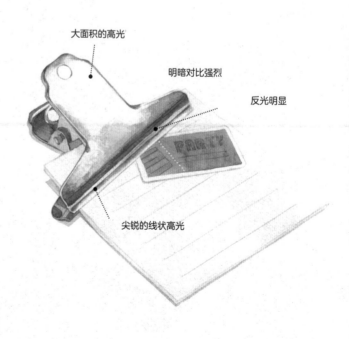

大面积的高光

明暗对比强烈

反光明显

尖锐的线状高光

金属制品，由于金属色属于特殊色，受到光照之后，亮部容易出现大面积过曝的情况，而且金属制品往往比较尖锐，会出现较多的线状高光。暗部颜色一般比较重且容易受周围环境影响，产生明显的反光。投影轮廓也比较清晰。

哑光质感物品

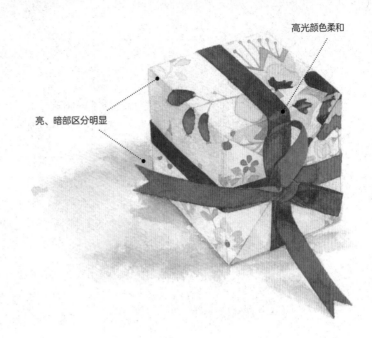

高光颜色柔和

亮、暗部区分明显

哑光质感的物体，由于表面较粗糙，反射光微弱，所以高光的颜色和形状都比较模糊。整体颜色也会比其他反光强的物体灰一些。

透明的玻璃制品

重色面积与玻璃厚度有关

高光面积小且分布较散

明暗颜色对比较强

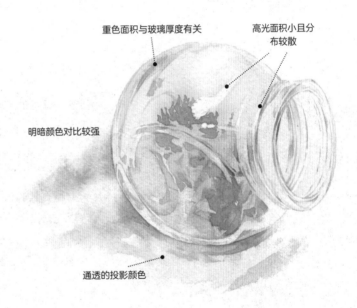

通透的投影颜色

玻璃制品，由于具有透光性，颜色易受到外界影响，且暗部形状不稳定，所以整体颜色比较淡且变化丰富。

观察右侧图案

试着分辨右图属于前文中的哪一种质感类别。总结一下右侧画面中物品的质感特征。

小练习！

下午茶

陶瓷质地的杯子上镶嵌着金属质感的细节花边，杯中还装有大半杯半透明的茶水。结合前面不同质感分析的要点，绘制出这一杯茶吧！

使用颜色

270 偶氮深黄	227 土黄	411 赭石	331 深茜草红
623 树汁绿	409 熟褐	506 深群青	568 永固蓝紫

为了让画面更加干净，选用了水溶性彩铅起稿。画线稿时，需要注意各个物体之间的叠压、位置关系，物体形状的透视要准确。

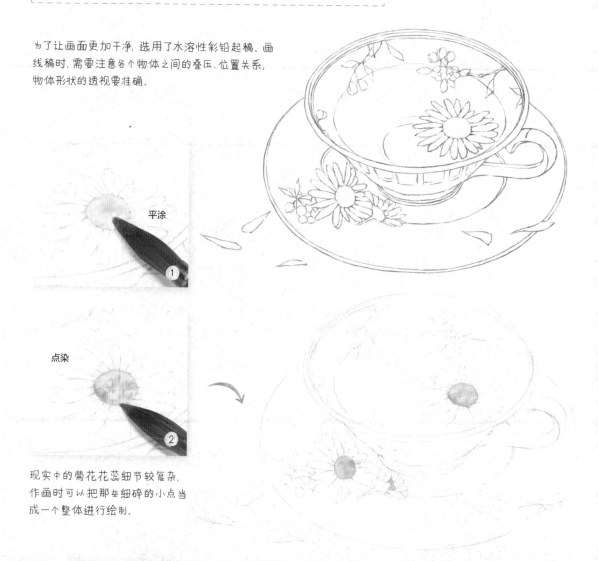

平涂
①

点染
②

现实中的菊花花蕊细节较复杂，作画时可以把那些细碎的小点当成一个整体进行绘制。

1 用270均匀地为花蕊铺色。趁湿，用411与270调和出一个相对浓郁的颜色，用笔尖点染暗部。

花蕊底色：270

花蕊暗部：411+270=

强调花瓣暗部 ①

刻画枝干 ②

勾勒花瓣形状

重

浅

③

不同姿态的菊花，暗部位置也会有所不同。

2 用270先给所有的花瓣都整体平涂一层底色，等底色干透以后，用270与411调和深色，涂画处于暗部翻折的花瓣。用623调和出深浅两个层次的颜色，刻画枝干。随后，用较干的笔调和411勾勒花瓣形状。在花瓣之间出现叠压情况时，适当加重运笔力道。

枝干：623

花瓣底色：270

花瓣勾线：411

花瓣暗部：270+411=

外壁

①

内壁

②

通过加强杯子内壁与外壁的颜色对比度，区分内外壁。

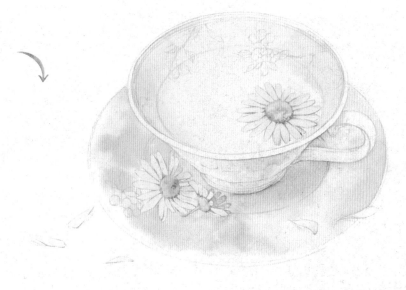

杯子外壁：270　　331　　568

杯子内壁、盘子：270　　331

3 直接用270、331、568分别加水调和出不同层次的颜色，对杯子和盘子底色进行混色晕染。晕染杯内颜色时，可以在杯子内部刷上一层薄薄的水，再沿着边缘上色，形成自然晕染。这样水面部分会留出少量的空白，方便我们之后绘制茶水部分。

区分盘子层次

按照光照方向分析杯子外壁细节的暗部位置和形状。另外，参考杯子的明暗变化，加重杯底周围的盘子的颜色，区分出盘子的形体起伏层次。

杯子细节：331+568=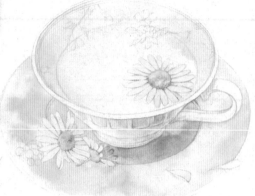

4 用331与568调和出不同颜色，刻画杯子细节，适当加重盘子颜色并强化盘子的形体起伏。注意光源方向。

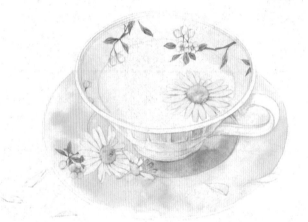

图案：331 409 411

5 用331、409、411加水调和，分别刻画出杯子上的图案。弱化图案部分的颜色浓度，避免图案太突出，影响画面整体和谐感。

1 勾画暗部形状 2

画金色金属物体时，需要强化它的明暗对比度来增强质感。亮部和明暗交界线处的颜色可直接用颜料涂抹，暗部颜色较重。

金属：270
411

6 用270调和少量水，画出金属底色，再直接用270添加层次。之后用411画出金属的暗部细节，加强明暗对比，增强金属感。

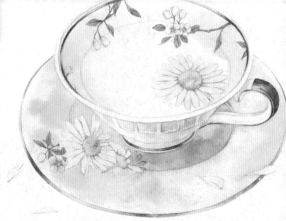

边缘预留其他
颜色位置

趁湿，沿水面
边缘铺色

趁湿，与底色
衔接晕染重色

茶水与杯壁接触的部分，用较浅的蓝色与红茶颜色接色，是为了让液体更加通透，更贴近真实。随后，用较浓郁的颜色衔接晕染，展现出红茶的浓度。

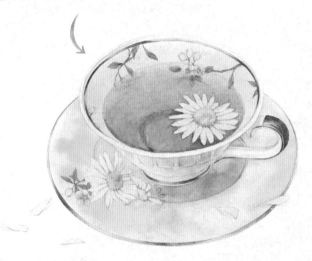

水面：270+227=

411+270=

506

7 用270与227调和在水面铺色，边缘处用506加大量的水调和接色，让水面更加通透。再用411与270调和不同深浅的颜色，先用浅色在漂浮的菊花周围填色，使其与黄色部分自然衔接，突出浓茶感；再趁湿用稍重的颜色画出水中折射的杯底。

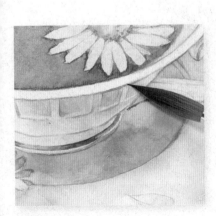

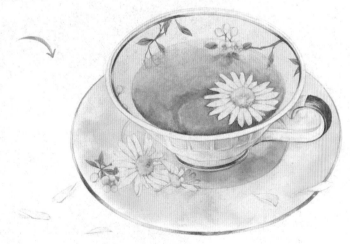

描绘轮廓细节时，控制颜色的深浅变化，避免死框轮廓线让物体显得死板、平面。

轮廓线：331+568=

8 用331与568调和，勾勒出画面中所有物体的轮廓，强调形状。勾线时，对颜色的轻重适当做出变化，让画面显得更加生动。

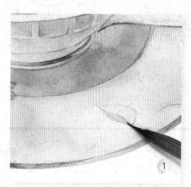 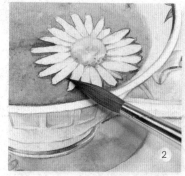

画面中每个物体都有与其对应的投影。投影颜色的深浅随投影所处面的颜色而变化。比如，盘子上散落的花瓣，由于盘子本身颜色较浅，刻画投影时颜色不宜过重；而红茶上漂浮的菊花，投影颜色可适当加重，强调出菊花的形状和浓茶质感。

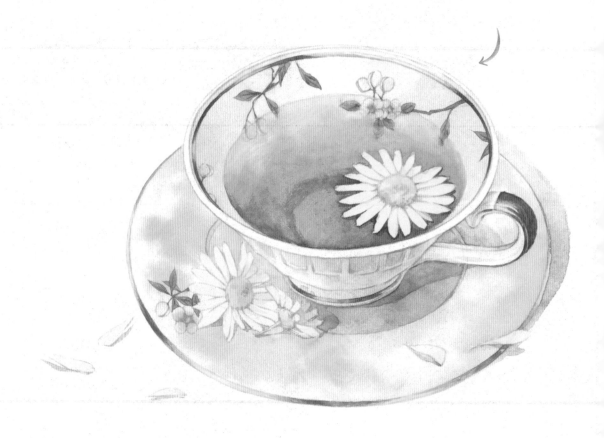

投影：411 ⬤ 568+506= ⬤

9 用568与506调和加大量的水，刻画除水面区域以外所有的物体投影，这样投影颜色会更加透气。再用411勾画出漂在水面上的菊花的投影，暗示菊花与红茶的位置关系，营造出茶水质感。

 # 易错知识总结

对某一物体的质感进行描绘时，初学者往往对每个细节都过于关注，而导致作品缺少画面感。或者观察不仔细，造成画面完整度不高。日常绘画中，我们并不需要像照片一样写实，去还原真实的物体，而是在整体观察好物体后，把握物体特征进行描绘。

投影颜色 不通透	在刻画玻璃质感时，投影的颜色控制和透光性是关键点。如果暗部和投影颜色都比较模糊，导致对比度较弱，那么透光性也展现不出来。
重色区域 模糊	重色的形状清晰程度是决定一个物体坚硬程度的重要部分。玻璃的重色区域如果形状不明显，则会让画中的玻璃显得柔软，降低了玻璃制品的分量感。
亮部形状 不明确	亮部的形状很大程度上决定了物体的质感和形状。因此，如果出现亮部形状不明确的物体，会比较像哑光质感的物体。

实例分析

对比分析两幅画同一瓶香水的画面，能看出右侧的图片缺乏精致度，像一幅未完成的作品。剔透的玻璃瓶身和金属瓶盖质感，也都因模糊的明暗形状没有体现出来。最后，平整呆板的投影色块也大幅减弱了玻璃瓶的透光性。

调整方案

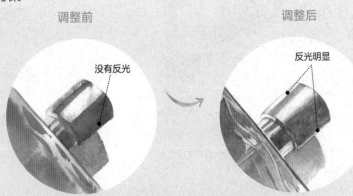

调整前　　　　　　　　　调整后

没有反光　　　　　　　　反光明显

金属的瓶盖受环境光亮的影响，会有明显的反光。可以试着将尖头的尼龙画笔打湿，用笔尖洗出瓶盖的反光条状区域，或者直接蘸取胡粉涂白反光部分，增强金属的光泽感。

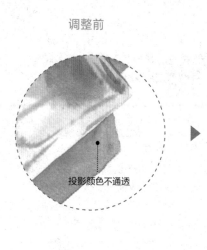

投影颜色不通透

在局部刷水,然后沿着投影轮廓进行晕染,靠近物体高亮处的投影,留白处理即可。

暗部形状模糊

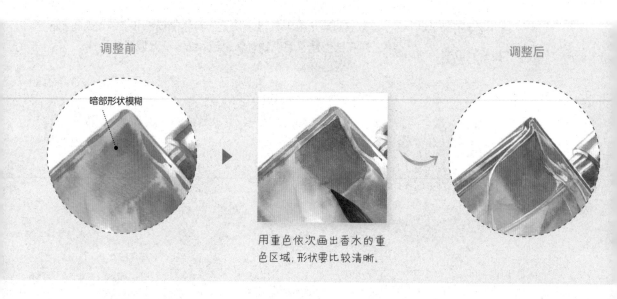

用重色依次画出香水的重色区域,形状要比较清晰。

亮部形状不清楚

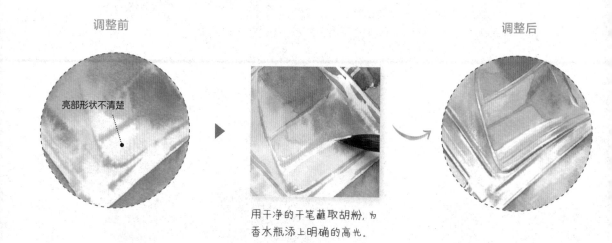

用干净的干笔蘸取胡粉,为香水瓶添上明确的高光。

第六章

写生创作
讲解

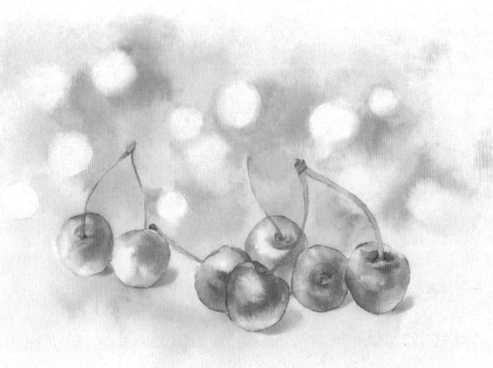

6.1 写生必备的调色方法

在学习水彩的过程中所遇到的色彩问题,大部分是对颜色的认知不足造成的。掌握好色彩的基础知识,就能准确地调和出想要的颜色啦!

如何炼成绝对色感

大千世界不只有明暗的变化,还包含着丰富多样的色彩。通过深入学习色彩知识,辨别颜色差异,就能逐步提升色感。

认识颜色

类似色:是指在色轮上90°以内相邻的颜色,比如原色与其相邻的间色。类似色对比下降,搭配起来既能丰富画面,又能保持色调统一。

邻近色:色环上指定的一种颜色与它相邻的颜色互为邻近色。同时,互为邻近色的两种颜色可以调和出同类色。比如,红色与紫色互为邻近色,调和出洋红和紫红等同类色。

互补色:在色轮中,处于直径位置两端的两个颜色为互补色。它们对比最强烈,视觉冲击最大。

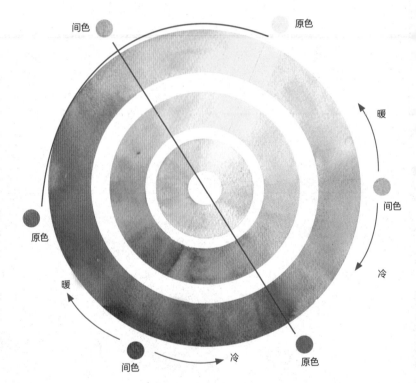

通过色环认识色彩专有名词

黄、红、蓝
原色:无法通过调色得到的颜色。

橙、绿、紫
间色:将两种原色混合得到的颜色。

棕色、灰色
复色:两种颜色或三种原色混合得到的颜色。

色相:色彩的名称,用来区分不同颜色。

明度:亮度,颜色的明暗、深浅变化。

饱和度:纯度,颜色的含色程度。

冷暖:色彩给人的温度感觉。

影响颜色的两大因素

在写生绘画前，需要对所观察的物体进行颜色分析。分析得越细致，表现出的画面越和谐，颜色越丰富。

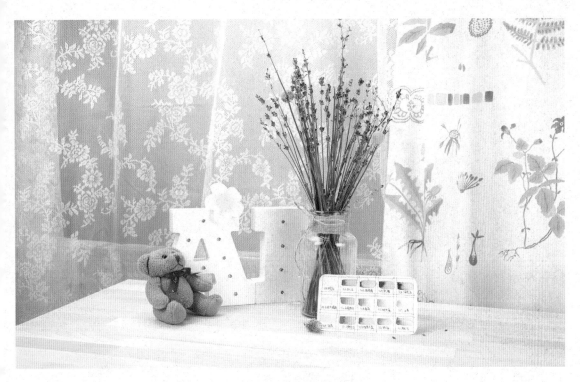

本身因素

固有色：物体的基本颜色，决定物体的色调。

环境因素

环境色：主要指受光影响，物体固有色产生的不同层次的深浅变化。

亮部 暗部

固有色

环境因素的拓展小知识

如果物体固有色颜色倾向不明确（浅色系、灰色系）或材质特殊（玻璃、镜面等），它们更易被周围其他物体的颜色影响，从而在背光处呈现出与周围物体固有色相似的颜色。

6种颜色调出极致色彩

选取颜料盒中最接近下面色环上的6种不同颜色，将调和之后的颜色按照鲜亮程度划分为鲜艳、昏暗两大类别进行分析。

6色色环，颜料分析

311 朱红：含有较多红色成分，颜色相对较暖。

371 永固深红：颜色纯度高时，色彩偏暖，加水稀释之后偏冷。

254 永固柠檬黄：偏冷的黄色，由于含有少量白色，透明度较低。

623 树汁绿：偏黄的绿色，一般用于表现各种绿植。

568 永固蓝紫：偏蓝的紫色，加入足够的水之后，能产生透明效果。

506 深群青：含有红色成分的蓝色，明度较低。加水调和之后，能产生丰富的变化。

间隔调和，画面不怕灰

要想调和出更多艳丽的颜色，可以将两个互相间隔的颜色进行调和，以便得到干净明艳的色彩。

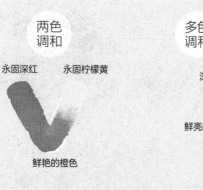

两色调和

永固深红　永固柠檬黄

鲜艳的橙色

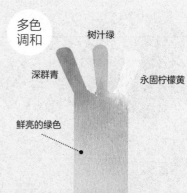

多色调和

树汁绿

深群青　永固柠檬黄

鲜亮的绿色

补色调和，色调更丰富

补色调和对初学水彩的朋友来说往往是雷区。因为颜色差异过大，容易调出色彩倾向不明显的灰色，所以我们在调和时，要主观地增加或减少其中一种颜色的比例，这样才能增强调出颜色的视觉效果。

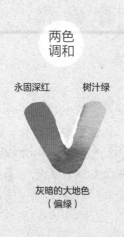

两色调和

永固深红　树汁绿

灰暗的大地色（偏绿）

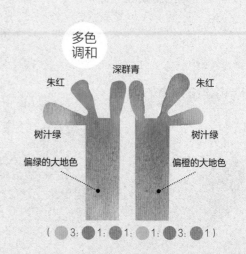

多色调和

深群青

朱红　　　　朱红

树汁绿　　　　树汁绿

偏绿的大地色　　偏橙的大地色

(3: 1: 1: 1: 3: 1)

色调与画面

在掌握了基本的调色方法之后，我们该怎样控制颜色，让画面更好看呢？接下来，我们用前面讲到的6种颜色绘制作品，通过主观控制画面的色调来选择颜色。

黄绿色调

春、夏的树木，多以黄绿色为主，整体颜色清新，干净。我们在画的时候，就选择黄、绿、蓝三种颜色作为主要颜色。亮部直接用黄色。在明暗交界处，绿色的饱和度较高。暗部则适当加入蓝色调和。

橙红色调

秋天的树木，以橙色为主，展现灿烂的感觉。用色上以黄、橙、红作为主要颜色来绘制。亮部用黄色与少量红色调和，暗部可用较饱和的橙色画出，而明暗交界线则用黄色与适量的红色调出饱和的橙红色，直接上色。

蓝绿色调

并不是所有的树到秋末与冬季都会变黄或变秃，左图的树木颜色相对其他季节时要暗很多，颜色也偏冷。所以，在选色上以蓝、绿为主色，黄、紫作为辅助色，与主要颜色调和来提亮或压暗画面。亮部可以用偏冷的蓝绿色绘制，注意整体依然保持绿色的倾向，而暗部可用蓝、紫与绿色调和出较暗、较重的颜色进行绘制。

小练习！
雪后的山间公路

要怎样用画笔再现曾经打动自己的场景呢？只要注意把控画面的冷暖对比，再复杂的场景也不怕。

使用颜色

- 270 偶氮深黄
- 227 土黄
- 311 朱红
- 409 熟褐色
- 411 赭石
- 508 普蓝
- 506 深群青
- 568 永固蓝紫
- 616 铬绿
- 708 佩恩灰

左图是一个冬天的场景，地面有大量积雪且草木枯萎，整体色调偏蓝，画面看起来和谐而舒适。我们可以通过统一色调或增强冷暖对比这两种方式来调控画面，从而产生不同的视觉效果。下面，让我们从主观控制画面冷暖这一角度来绘制吧。

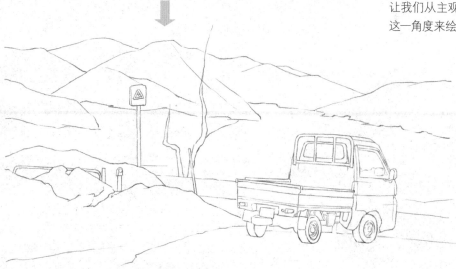

取景时，可将车子选为主体，略微调整构图。描绘中、远景物体轮廓时，可适当放松对形体细节的要求，过于杂乱的部分可直接省略，从线稿阶段就交代清楚画面的空间关系。

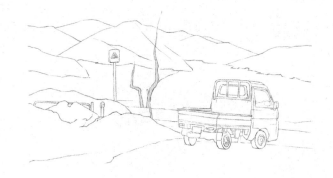

1 在树干上涂留白液,待留白液干后,整体均匀刷水。之后用湿画法画远景,让画面的远、中景过渡柔和,营造空间感。

形状不必太过具体

水多颜料少

强调山峰轮廓

水和颜料比例差不多

水少颜料多

用湿画法绘制远处物体。通过控制笔肚内颜料浓度和水分的比例,可以轻松表现物体的空间关系。越近,形状越明确,颜色越浓;越远,形状越模糊,颜色越淡。

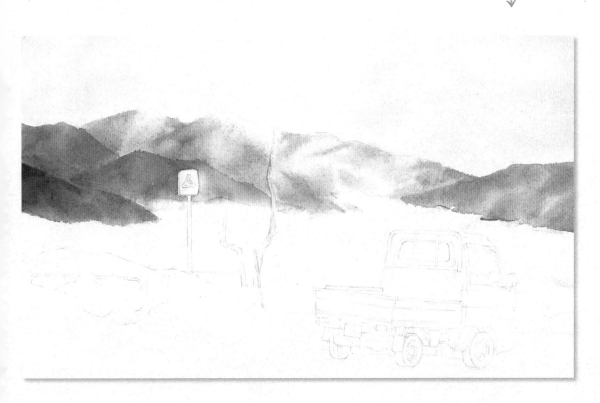

远景:506+508= 506+508+708=

2 用506、508、708调和画出远景山脉和建筑。注意控制水分,越近的山脉,笔尖水分越少,颜色越浓。通过加强对比来突出空间感。

提笔横扫

铺地面底色

晕染加重

中景地面用偏紫色的红棕色来画，而近景地面用偏黄的棕色铺底，让前后的草地在同样的色系内统一，通过冷暖对比来拉开空间。这样既能保持画面的色调和谐，又能自然地强调近景部分。

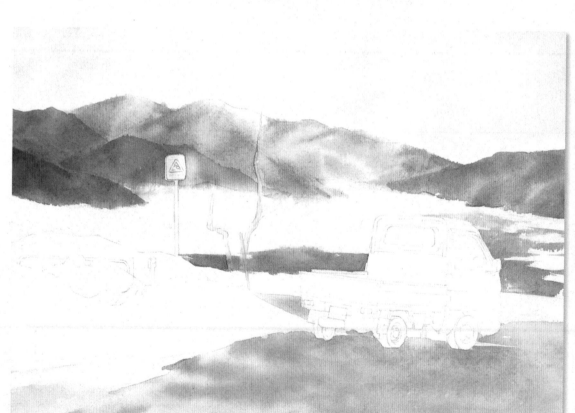

地面：411+568= ▓▓▓ 411+227= ▓▓▓

3 用411分别与568、227调和，画出中、近景的地面。中景偏冷，近景偏暖，通过增强地面部分的冷暖对比突出近景。被车挡住的路面适当用深色晕染，为车子的投影加入较柔和的过渡色，让投影显得更自然。

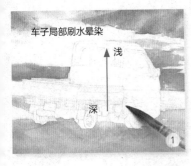

车子局部刷水晕染

浅

深

刻画细节

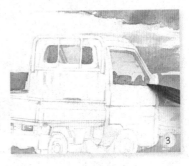

现实生活中，车身底部特别容易沾染灰尘，尤其是在山间行走的车辆。为了让画面中的车更符合所处环境，我们在车身部分从下至上晕染黄色，让它既贴近真实又干净透亮。其他部分的细节，我们也可以通过增强色彩倾向的方式进行绘制。

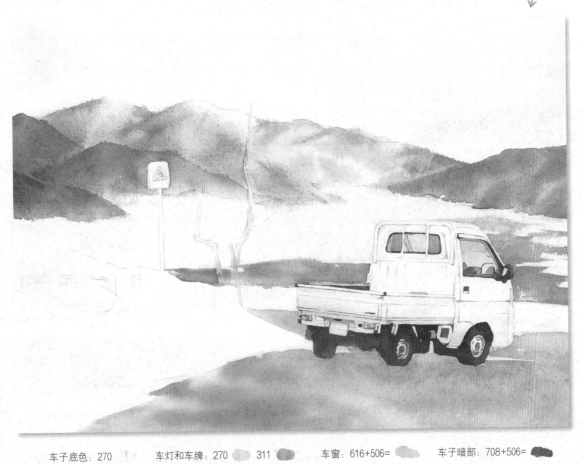

车子底色：270 车灯和车牌：270 ▨ 311 ▨ 车窗：616+506= ▨ 车子暗部：708+506= ▨

 在局部刷水，用270与大量水调和对车子进行混色。用270、311分别画出车灯和车牌，而车窗选用616与506调和晕染，待干后再次平涂叠加窗框内的细节。最后用506与708调和刻画出车子的重色部分。车子部分的细节要精致，这样，它才能更好地成为画面的聚焦点。

横向点染

①

轻扫笔尖

②

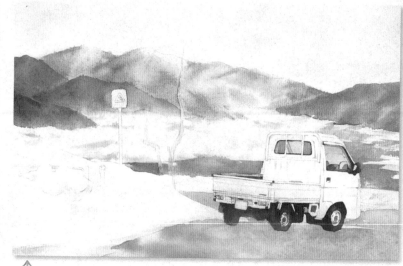

积雪暗部: 506

横向点染远处被积雪覆盖的山脚部分, 点染的暗面形状与整体山脉的走势保持一致, 让画面更加和谐. 再通过增强靠近部分的笔触感, 来强调空间关系.

5 用506加大量水调和, 画出中近景积雪. 中景可先局部湿润积雪部分, 再进行横向晕染. 而近景积雪中, 堆叠的雪块部分暗部形状实, 大面积平铺的部分形状虚. 这样, 通过暗部形状的虚实对比, 让画面显得更加生动.

干笔扫

添加干笔笔触

由于在绘制中景部分地面时, 我们已经开始在画面表现上展示出微微的笔触感, 所以近景的地面需要更强烈的笔触来区分画面中的空间关系.

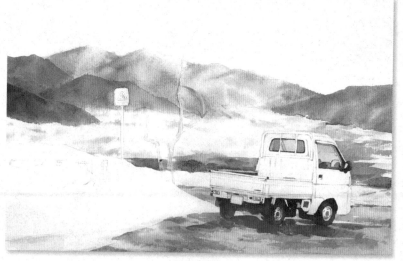

近处路面: 411+409=

6 用411、409调出比地面底色稍重的颜色, 然后用有少量水分的笔蘸取颜料, 适当在前景路面扫出一些较重的颜色, 使其产生起伏感. 再用湿润的画笔蘸较重的颜色, 画出车子的投影. 注意车子投影的位置, 避免两者脱节.

我们可以通过控制笔中水
分的多少，增强画面中的
笔触表现，从而营造出草
丛的杂乱感，丰富画面。
将中景的次要物体进行
简化处理，把每个物体分
成亮、暗两部分刻画。增
强画面中物体的繁简对
比，衬托主体物。

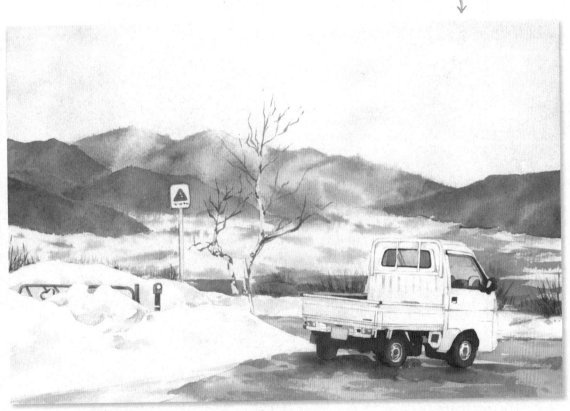

草丛、栏杆、路牌、树枝：411

7 用411与少量水调和，用纸吸去笔中水，至笔毛微微散开时，用笔尖蘸取颜料，顺着草的生
长方向扫出中景的草丛。随后，用笔尖蘸水至聚锋状态，再蘸颜料，勾勒出栏杆、路牌和树
枝细节。

 # 易错知识总结

大家在初始写生创作时，调色中很容易出现颜色过脏、过灰，与预期调和出的颜色有差距的情况。我们首先要做的就是分析物体的颜色，避免过度使用对比色和调和次数过多造成的脏色误区，通过试色调出准确的颜色。

 ## 过度用 对比色调和

我们眼睛看见的实物暗部大多数是灰暗的，容易造成颜色分析不准确。在调和暗部颜色时，为了避免出现画面灰、脏等问题，尽可能少用对比色调和。

实例分析

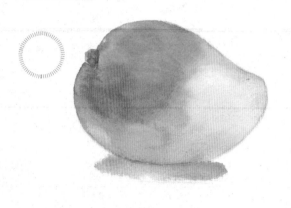

这幅作品中的芒果，体积感较强。缺点是过度使用红绿这组对比色的调和色来刻画物体，导致芒果出现腐烂感，画面不够美。

调整方案

调整前

同色系调和

调整后

重新绘制芒果时，可以先在芒果轮廓内部铺一层薄薄的水，再直接用红色晕染出果子的亮部。调暗部颜色时，可用黄色与适量的大地色调和出一个倾向明显的颜色，趁湿接色晕染出暗部。

6.2 提升画面氛围感的方法

经过一定的练习之后，大部分的人会追求更高级的画面。那么，在绘画中如何依据客观事实对画面的整体氛围进行添加或者有效取舍，才能出现高级的效果呢？下面，我们开始学习吧。

学会取舍，让作品与照片不一样

我们在拍摄素材照片时，最后出现的图片要不就是局部大特写，要不就是大场景。那么，面对这样的素材图，我们该怎么取舍呢？

局部特写

日常生活中，我们经常会因为某一事物比较好看而拍出物体的局部特写。这类的照片，主体物会特别突出。从左上方这张照片中，我们可以明显地看出，拍摄者的视线集中在花朵部分，画面中也没有出现其他花朵，只剩大面积的暗绿色草丛，显得画面过于单一。在构思画面时，我们可以将中间的花朵单独提出来，再根据这一小局部添加氛围。

大场景

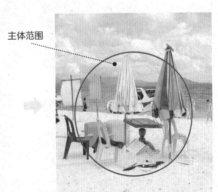

大场景的画面也时常出现在我们收集素材的相册里。场景变大之后，取景框内物体也相对较多，这样就容易出现杂乱的画面。照片中没有明显的聚焦点，主次层级也不太清楚。面对这种情况，我们可以截取一个局部场景，选定主体范围，再将截取后画面中的背景弱化。

用渲染营造背景氛围

选定要画的对象之后，我们开始尝试着用下面介绍的几种方式给这些主体物渲染气氛，营造出比照片更高级的画面效果。

添加氛围

在为主体物添加氛围时，我们可以用湿纸晕染的方式，分层叠加晕染出有空间关系的氛围背景。

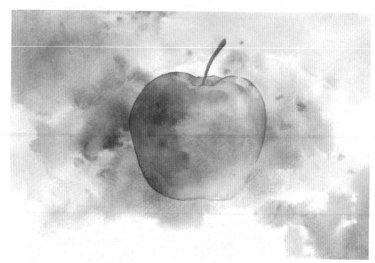

照片中的苹果立体感很强，根据这个苹果的形状和颜色，将它设定成一个梦幻的苹果。先削弱它的明暗对比度，然后用湿画法画出与苹果有前后空间关系的雾气，营造梦幻的氛围。

弱化背景

如果背景杂乱或者过于扎眼，我们可通过减少背景物体面积、弱化背景颜色、虚化背景物体的形状这几种方式营造氛围，让背景在空间上向后推得更远。这种处理方式最终展现的效果比较贴近真实，但加入了主观的细节考量，最终的画面效果也会比照片更加耐看。

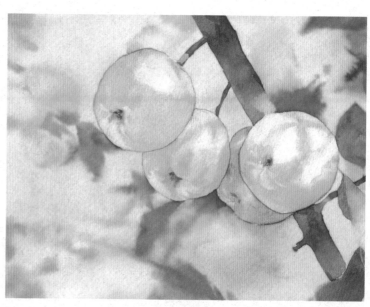

这张照片中的光影感很强，也比较吸引人，但是靠前的几个苹果周围背景部分颜色过多而且对比强烈，一下子就削弱了空间感。在画的时候，可以通过弱化远处的果子颜色、减少远处果子面积来突出前景的果子。对画面适当进行裁剪，减少左侧的背景面积，平衡画面。

光斑的绘制

当画面主体比较单一时，我们可以用光斑来提升画面的氛围感，营造出不一样的光感，让画面更精彩。下面就让我们通过控制晕染的形状，来表现圆形光斑吧。

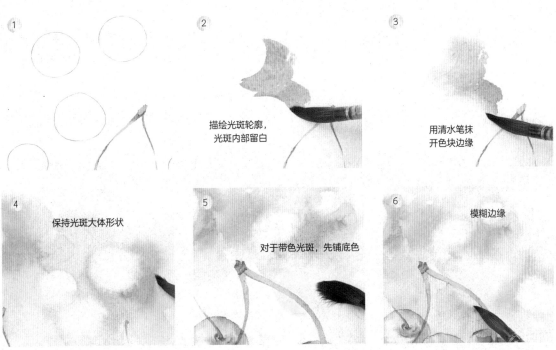

①

② 描绘光斑轮廓，光斑内部留白

③ 用清水笔抹开色块边缘

④ 保持光斑大体形状

⑤ 对于带色光斑，先铺底色

⑥ 模糊边缘

光斑的颜色

光斑的颜色明度要根据背景的浓淡及所设定的光感强度作出相应调整。背景颜色较重时，光斑的颜色可饱和一点，避免在重色背景上出现太多白色的点，过于抢镜。

撒点的方法

撒点也常用于水彩创作,合理地运用撒点这一小技巧,能为作品增色不少。一般用于装饰性比较强的水彩作品。

敲笔

点的分布比较散,形状比较规则。比较适合表现柔和的画面。

甩笔

点的形状变化较为明显,具有方向性。因为这种方式撒出的点具有冲击性,所以比较适合与视觉冲击感强的作品配合使用。

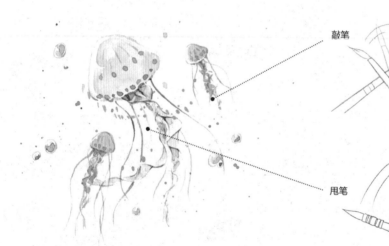

敲笔

在空白区域适当敲击出一些小点,让画面颜色和构图都更加饱满丰富。

甩笔

甩出的点的方向与水母触手飘动方向一致,让水母的漂浮感更强。

如何控制撒点大小

撒点时,点的大小在一定程度上与笔内的水量有关。

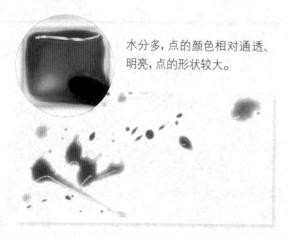

水分多,点的颜色相对通透、明亮,点的形状较大。

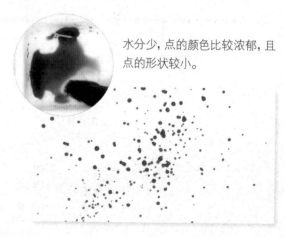

水分少,点的颜色比较浓郁,且点的形状较小。

小练习！

玫瑰

实景中的玫瑰背景是一片黑土，大大降低了画面的美感。利用背景光斑的效果，一起来营造色彩斑斓的美妙画面吧！

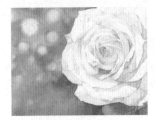

运用光斑的细微颜色变化，渲染花朵氛围。

使用颜色

270 偶氮深黄	227 土黄	311 朱红
411 赭石	623 树汁绿	568 永固蓝紫
506 深群青	708 佩恩灰	

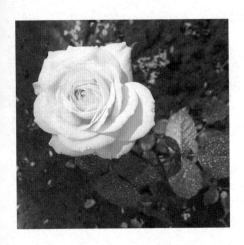

照片中的玫瑰光感很强，但背景中的泥土暗沉且杂色较多。为了将主体玫瑰展现得更加漂亮，我们直接在绘制好的玫瑰画面中，用光斑效果营造氛围感。

光源

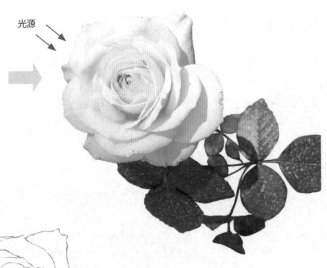

参照照片，仔细描绘花朵轮廓，分清明暗形状及花瓣之间的关系。简单勾勒叶片轮廓，背景可省略不画。

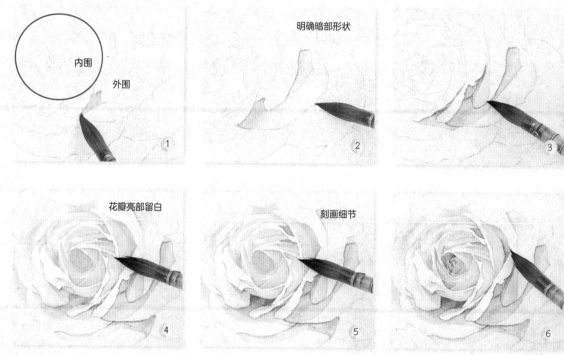

先从玫瑰黄色区域的外围开始对花朵进行单片刻画，区分出清晰的明暗区域。再根据花瓣的叠压关系依次画出整朵玫瑰的外围部分。随后，整体绘制黄色部分相对集中的内围部分，越靠近花蕊，颜色越暖。明确花朵的亮、暗部形状，让明暗对比更强烈。提升花朵的光感，为之后营造光斑氛围作铺垫。

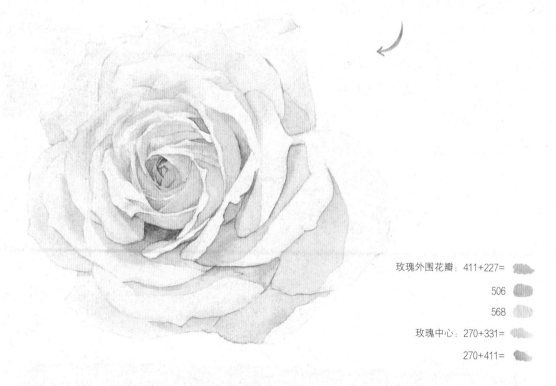

玫瑰外围花瓣：411+227=

506

568

玫瑰中心：270+331=

270+411=

1 用411与227调和上色后，与加入大量水的506衔接混色，画出花瓣暗部。再用270与331调和，为花朵中心区域铺色，调和270与411，刻画花朵暗部及细节。

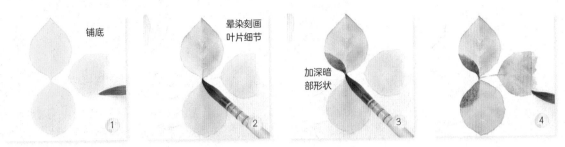

铺底 晕染刻画叶片细节 加深暗部形状

选取靠近花朵的几片叶子做光影效果，增强叶片光感。同时，将其他叶片全部当作暗部区域的叶片进行绘制，简化叶片细节。整个叶片部分通过一目了然的明暗对比，增强了花与叶的空间关系，让花朵更加突出。

叶片底色：27+623=

暗部：623+506+568=

2 用270平涂出花朵周围的几片叶子的底色。趁湿，用623进行晕染和细节刻画。再用623、506与568调和画出其中几片叶子的暗部，增强光感。最后，用已调和好的暗部颜色绘制其他暗处叶片。

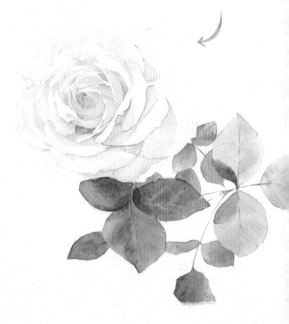

3 将506与708调和，用笔尖蘸取勾勒叶脉。刻画细节时，可稍微放松一些，使叶片更生动。

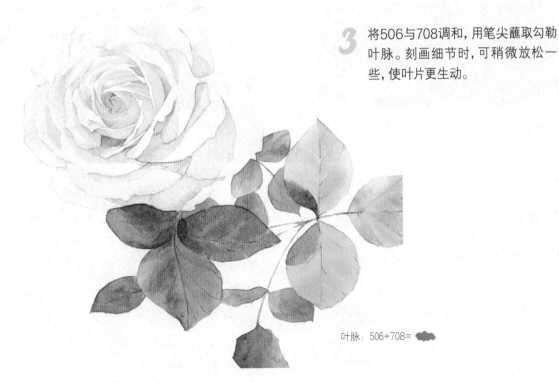

叶脉：506+708=

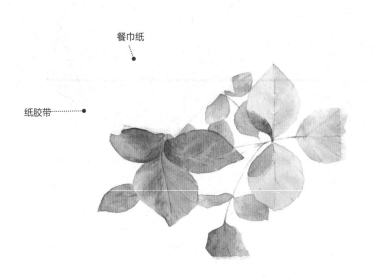

餐巾纸

纸胶带

4 将餐巾纸撕碎，按照花的形状覆盖花朵。再用纸胶带沿着花朵的外轮廓线将纸与画面黏合，防止之后铺背景弄脏花朵。纸胶带黏性较低，不会破坏纸张。也可以用留白胶顺着花朵的外形涂上一圈，防止花的形状被破坏。

光源

暖光

1

暗色

2

控制颜色深浅变化

3

铺背景时，根据光源位置控制整体背景的颜色冷暖和浓淡。光直射花朵的部分颜色偏暖，其他位置的背景颜色则用较暗的冷色与之混色，通过冷暖对比的方式烘托光感。在为背景上色时，靠近主体的部分可添加少量主体物颜色，让画面更加和谐。

背景底色：270 227
623 506
708

5 在局部刷水，用270、227、623、506、708混色晕染背景。画面中越靠近光源的部分，颜色越暖。主体物周围的背景用少量物体固有色与背景混色，可以让画面更生动。

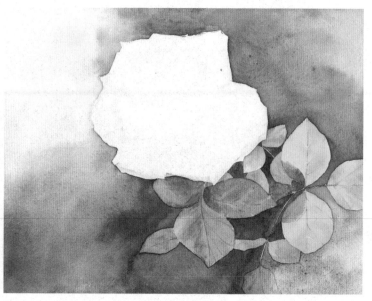

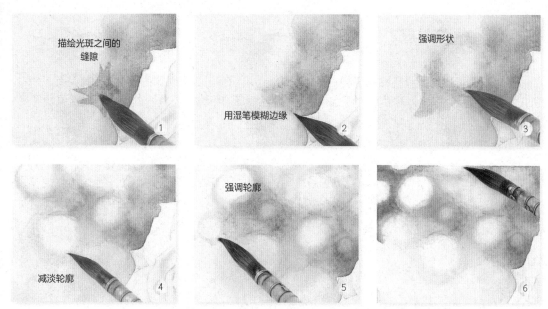

为画面添加光斑，可以通过对光斑形状进行不同层次的加深、减淡来丰富层次，增强空间感。用色方面，花朵周围的光斑颜色可以偏暖一点，这样能让光斑与花朵亮部的暖色自然衔接，营造光感氛围。

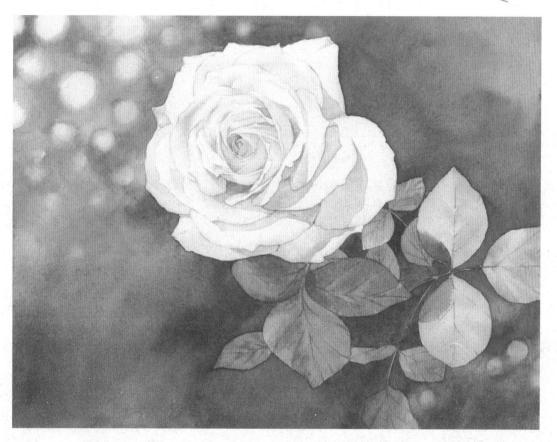

光斑：270+411=　　506+708=

6 待背景底色干透后，将遮挡花朵的纸胶带和纸巾去掉，开始绘制背景光斑。为了避免线稿被深色的背景颜色盖住，我们可以等底色干后，再用铅笔轻轻地在靠近光源的背景上画出光斑的形状。待光斑形状确定之后，再用411与270调和颜色，配合506与708的调和色，添加光斑。

 # 易错知识总结

由于对画面整体用色和氛围效果把控不到位，经常表现不出画面想要的氛围感。其实要先明白，氛围只是为了烘托画面主体和让作品更加出彩而存在的。因此，我们要做的就是用一些常见的背景处理方法做衬托。

 氛围感营造不足

我们在脑中拟好了情景之后，先根据想象中的画面分析所拟定的氛围特点和它在画面中所起的作用。结合实际观察进一步了解其中的规律，能有效避免氛围感营造不足的情况。

实例分析

这幅作品的设定是一个炎热夏日午后，寂静的羽毛球馆里的一角。所以，画面中需要强烈的光影对比来突出这一氛围。从作品中羽毛球部分还能感受到一个强光，但对比原图来看，这幅作品似乎蒙了一层雾气，让人看不清楚。桌面上的窗框投影颜色太浅，几乎跟强光部分的颜色深浅一致，弱化了画面主体和光影氛围。

调整方案

调整前 调整后

沿明暗交界线晕染

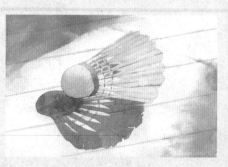

我们可以通过给画面添加重色来强调光影氛围，突出主体。加重投影颜色，待其干后，顺着羽毛球和其投影轮廓，在背景上刷一层薄薄的水。在桌面上的窗框投影区域和亮部交界地带，直接用暖色混色过渡到暗部的冷色，增强冷暖对比，强调出太阳光感。

6.3 根据实景进行创作的步骤

在一般创作中，都需要实景照片作为参考素材。刚开始创作时，最好选择关系明确的照片素材，从易到难，慢慢丰富画面内容。

确定主题和创作构图

创作中，保持一颗想描绘事物的心是很重要的。先确定好主题会让创作过程事半功倍。构图的适度调整也会给人带来放松，让画面增色，且符合普遍审美。

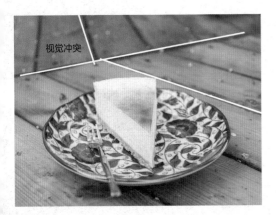

主题明确的单张素材

画面中的主体——蛋糕比较完整，物体主次关系明朗，细节突出，可以作为很好的作画对象。但是背景中的木板走势容易引起视觉冲突，我们可以将其去掉，让画面主体更加平衡。

多张素材组合

选定主题时，不需要明确到具体细节，但每张照片中应至少有一个吸引你的地方。比如右侧两张图：藤蔓下的大红门（图A）、强烈的光照氛围（图B）。将两张的亮点结合，我们可以创作出一幅新的画面。同时，在素材主体（大红门）不完整的情况下，我们需要在构图时将其补充完整。

图A：

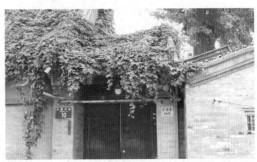

图B：

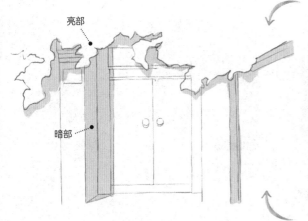

提炼画面主体细节

　　确定好主题、收集素材和基本构图之后，开始对照片中的细节进行取舍提炼或者二次构图，增加画面可看性。

提炼主体细节

原图中，奶酪蛋糕和叉子的摆放有点太正对镜头了。在作画时，这种摆放方式难免显得死板，且透视过大，不好表现。因此，将蛋糕和叉子稍稍地向右移动一点角度。

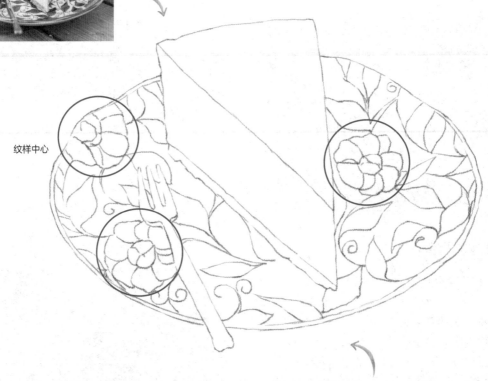

纹样中心

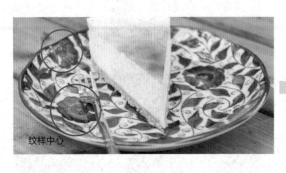

纹样中心

原图中，盘子的纹样细节非常丰富，导致不锈钢小叉虽处于视觉中心位置，但仍不起眼。所以，适当弱化盘子纹样，会让画面更加和谐。

选取照片中盘子的花朵为纹样中心，其他藤蔓及叶片围绕这三朵花进行简化放大处理。

增加细节

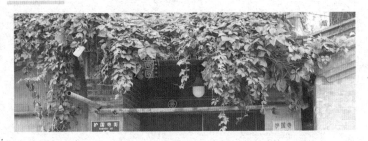

保留照片中生活化的小细节,让画面更加生动、丰富。

被爬山虎覆盖的胡同院门是这张照片里最吸引人的地方。自然无序生长的爬山虎在照片中略显杂乱。把它看成一个整体,适当对其进行简化处理,为之后上色部分留有很大余地。

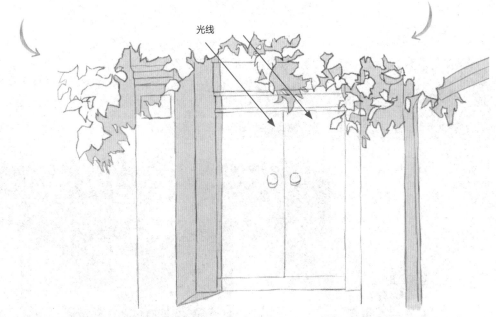

光线

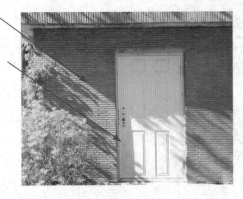

光线

为了提升创作画面的氛围,选取这张光影感强的照片,进行光、影关系的分析提炼。

树影被下午3—4点的阳光拉长,光影形状清晰明确,且树叶与相对应的树影基本平行。按照这一规律,在绘制线稿过程中设定一个固定光源位置,添上树影的形状,同时增加画面可看性。

确定画面的整体配色

最后画面的呈现效果绝对离不开颜色的搭配。我们在还原色调的同时，也要根据画面效果进行适当的调整。学会思考和分析，让颜色的搭配更精彩。

保持基本色调

色调选择上基本与照片中颜色保持一致，可根据照片对画面色调进行调整。画面中，蛋糕侧面白色部分和叉子偏青，表现到纸面上容易让画面显脏。因此，用更加干净的暖色，如粉、黄、橙给蛋糕的亮部和暗部上色，让蛋糕看上去更加美味。

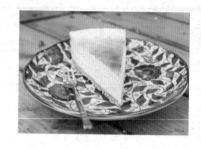

整体配色：

夸张色调营造氛围

根据之前定下的光源位置，增强叶片和投影之间明暗颜色的对比度和色彩倾向，营造氛围。

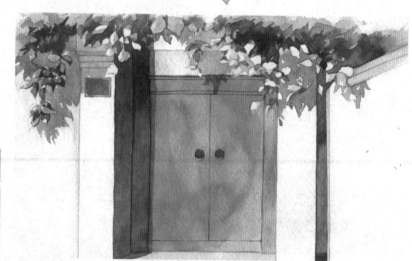

整体配色：

从选取照片中门牌和大门整体来看，颜色差异过大，门牌饱和度过高，容易抢镜。适当减弱这两部分颜色，突出光影感。

小练习！

水面倒影

这节作品课的水面波纹，不仅有近处、远处的起伏变化，还有树叶倒影在波光粼粼的湖面上的形状变化。我们分别找准这几种纹理、倒影的特性变化，变繁为简，一起攻克水纹吧！

使用颜色

- 254 永固柠檬黄
- 227 土黄
- 623 树汁绿
- 266 永固橙黄
- 508 普蓝
- 506 深群青
- 411 赭石
- 416 深褐
- 708 佩恩灰

确定构图

原图是横构图，以分布在四周的树叶和杂草来强调位于视觉中心的波澜湖面。虽然重点突出，但前景的树叶和被晨光照射的杂草容易抢镜，显得画面没有主次。

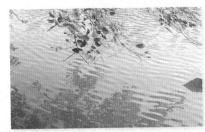

节选构图之后，以波澜的湖面以及湖面上的树影为主。光照的树叶则作为湖面周围环境的一部分，使画面更显生动。整体画面也比原图更加宁静。

提炼主体细节

起伏走向

选取照片中光照的树枝作为画面的一部分细节。照片中树枝的大体形状呈平行四边形，比较死板，不优美。所以，对树枝进行取舍，以单枝表现。

远处湖面则作为强调画面空间的一部分，简化处理，不宜大面积出现。

前景湖面的倒影是整张画的重点表现对象。树叶的倒影形状由于湖面的起伏产生丰富的变化，适当简化形状，增加倒影在整张画中所占比例。倒影的形状可以随意一点，线条的抖动程度也会暗示出水面的动态。

黄叶亮部：254+227=

绿叶亮部：254+623=

1 用254分别与227、623调和，平涂出树叶的底色。

黄叶暗部：411+416+266=

绿叶暗部：508+623+708=

623+708=

枝干：416+708=

2 画出树叶暗部，等干后，用小号笔勾勒枝干。在树枝生长方向发生改变的地方，可轻压笔尖。

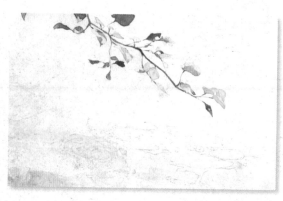

水面底色：508 508+506=

3 待树枝部分干透后，用干净的笔在水面部分刷水。

4 用508铺水面底色，距离近、颜色重的地方用508与506调和画出。

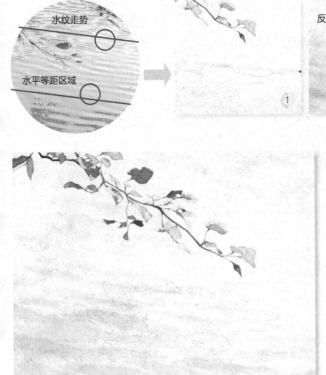

水纹走势

水平等距区域

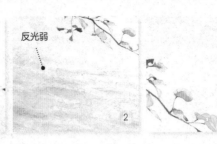

反光弱

反光强

水纹颜色深浅、反光强弱都可以区分空间远近。同时注意近实远虚及水纹走势。

水面起伏：508+708=☁

5 按照规律，用508与708调色，通过控制水量的多少画出水面起伏。反光部分自然留白，避免出现明显水痕。

树枝投影受水面起伏影响，内部细节简略到基本只有颜色的变化。离树枝近的投影颜色会更偏向树枝本身的颜色。投影颜色较重的部分集中在反光明显的周围、靠岸水面。

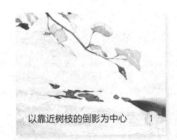

以靠近树枝的倒影为中心 ①

在之前确定构图时，把树枝底下的投影作为视觉中心来刻画。为了突出这一重点，对这块投影做加重处理。

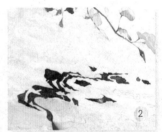

②

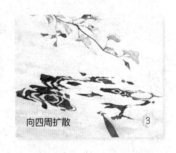

向四周扩散 ③

主要投影：623+508+708=▰▰
506+508+708=▰▰

6 调和不同层次的重色画出投影。水面离树枝垂直距离近的部分偏绿，可以稍微滴几滴黄色，让其更贴近真实。越远则越偏蓝。

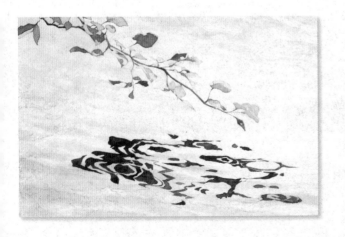

对靠岸部分水面简单处理，突出水面树枝投影。边缘轮廓不宜太明显，上完色之后，可用清水笔把边缘晕染开。

靠岸水面：506+508+708=

7 画近处水面投影时，先用506、508、708调和出重色，从投影边缘开始往外延伸加水做渐变。可稍带细碎的树枝小投影。

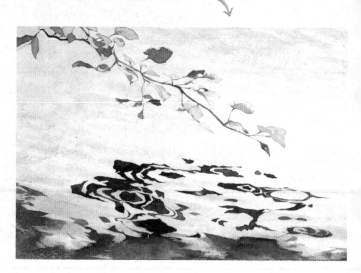

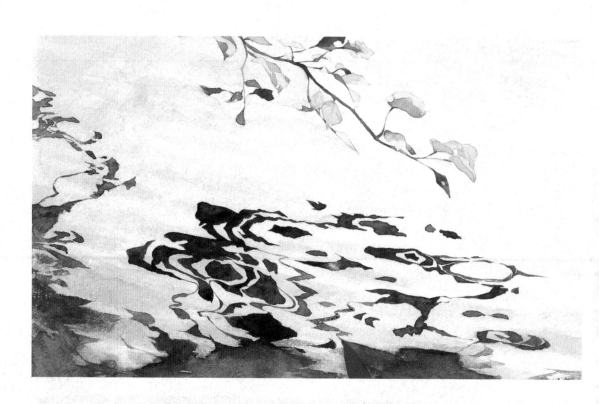

8 再用同一颜色勾画出左侧的画外树枝投影，强调视觉中心投影。

左侧投影：506+708=

远处水面，由反光造成明暗色彩倾向差异较大，反光周围暗部颜色偏向近处投影颜色。

对远处水面稍作处理，缩小明暗色差，避免抢镜。

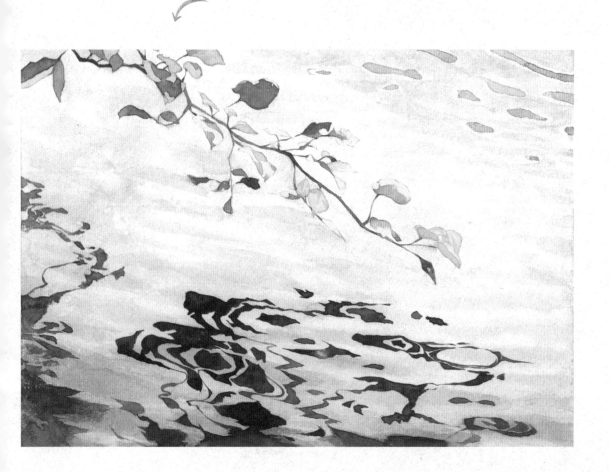

远处水面暗部：508+506=

9 最后，用508与506调和画出远处水面起伏的暗部，增强整体画面空间感。

 # 易错知识总结

创作一幅完整且精彩的画面，前期的构图合理性很关键。能让画面的主次关系在构图上就体现出来，最快捷的方法就是先确定画面的主体物，再在构图上充分表现主要物体。

物体轮廓沿中缝线摆放

在绘画构图中，一般避免在画面中缝线上出现面积较大的物体。画面中缝线处于人们视线集中区域，物体摆放在该位置会显得比较呆板，且容易分割画面。

实例分析

右边的作品绘制过程基本没有大的问题。问题出现在起稿构图阶段，没有想好要画什么就直接开始画，导致门框边缘刚好处在中缝线位置，而且没有其他物品遮挡门框，直接把画面切割成两张画。

调整方案

调整前

门框线切割画面

调整后

以窗台为画面主要部分进行补充，把门框整体左移，只留一小部分。调整到能展现出完整的主体物时再开始绘制。

避免左右、上下之间的间隔差异过大也是一种常用的构图技巧。以左边的图为例，不能只画窗台的部分，那样画面就变成了正方的形状，与纸的形状相似，需要避免这种情况。